台灣茶器

吳德亮 著・攝影

序

台灣擁有全球最負盛名的包種茶、烏龍茶、高山茶與東方美人茶，但九〇年代以前，台灣茶人所使用的茶器，卻大多來自中國宜興。每當慕名而來的國際友人，懷抱「朝聖」的心情前往台灣各大茶區，品飲清香獨具的台灣茶品，卻往往為茶商或茶農引以為傲的宜興壺收藏感到錯愕。

英國本土雖不產茶，卻擁有世界十大品牌的紅茶，維多利亞時代所傳承的下午茶文化尤其風靡全球，不過，講究的英式下午茶必須搭配英國骨瓷茶具，一點都馬虎不得。

而日本第一茶鄉「金谷」，除了擁有全國首屈一指的靜岡綠茶外，當地的「志戶呂燒」也是日本數一數二的名陶，曾作為德川幕府的御用官窯。尤其十七世紀時，大名茶人小堀遠州親自指導燒造茶器，更使得志戶呂燒名滿天下。其中尤以「祖母懷」茶壺最負盛名，是當時以「七度燒」秘法，歷經七次高溫燒窯才成功的名器。赤茶色的胎土，覆以黑褐色或茶褐色的釉，那種樸實的色調與獨具風格的質感，以及硬度與防濕度極高的特色，至今仍是日本各地茶人與專業茶師的最愛。

台灣沒有好茶器嗎？答案當然是否定的，八〇年代，台北市立美術館、福華沙

龍、春之藝廊等地就不乏陶藝家的現代茶壺創作展出；一九九七年坪林茶業博物館

展出陳景亮、劉鎮洲、李幸龍、黃政道等陶藝名家的手工茶壺與茶器，深受各界肯

定。北投「曉芳窯」蔡曉芳大師的瓷釉與仿汝茶器名滿天下；陳秋吉、連寶猜夫婦

「陶源精舍」的夫妻杯一度引領風騷。邵棕揚、江有庭、江玗、劉欽瑩等人更成功

將北宋「黑釉建盞」復活，作品深受對岸與日、韓等國收藏家的喜愛。吳金維的新

柴燒革命，將陶器燒出令人驚艷的黃金璀璨與貴氣。而鄧丁壽顛覆傳統出水方式的

「古逸壺」，更成功登陸中國大陸與東北亞，並與古川子聯手，將九二一大地震留

下的落石碾磨入陶，還原為令人讚嘆的台灣岩礦茶器，讓以凍頂茶名滿天下的鹿谷

茶區，從此有了引以為傲的名壺。

經過數千年喝茶方式的不斷演變，茶具可說「代有風騷」，如唐朝主要為瓷壺

與瓷碗以及金銀為多，還有茶聖陸羽所推崇的越窯青瓷碗；至宋朝除了「白如玉、

薄如紙、明如鏡、聲如磬」的景德鎮瓷茶器外，更因鬥茶的風行而有建窯的油滴天

目茶碗。明代則有宣德所產的白釉小盞，以及正德年間以後顯赫一時的江蘇宜興「五

色陶土紫砂壺」等。在二十一世紀的今天，台灣茶器也必將以多元繽紛的創作壺，

在歷史的席位中一較長短。

中國大陸熱門購物網站上，曾有業者稱近一、二年為「台灣茶器元年」，說開

春伊始，北京馬連道、上海天山、廣州芳村、長春青怡坊、成都大西南等各大茶城，

茶器的展售與交易以台灣壺最為熱絡，也最受愛茶人青睞；並認為「台灣有許多藝

術家潛心投入茶器創作，不僅造型與釉色富於變化、創意也不斷超前翻新，正是廣

受大家日益喜愛的最大原因」。中國著名鍋補名家王老邪也曾親口告訴我，手上鍋

補過的茶器比重，近年台灣壺已明顯有超越的趨勢。

顯然今天大陸朋友喜愛台灣茶器，與二、三十年前台灣各地風靡宜興紫砂壺的盛況幾乎如出一轍。瀏覽對岸眾多購物網頁，隨意可見台灣茶器爭奇鬥豔，其中不乏名家的辛勤創作，卻也常見甫出道的陶藝工作者漫天開價，令人「一則以喜，一則以憂」。

但要全盤深入台灣的茶器談何容易？喝茶二十多年來，我除了不斷嘗試比較各種茶器的優劣特色，還要從博物館尋找先賢創作的蛛絲馬跡，拜訪前輩一路走來的艱辛歷程。近十多年來更陸續深入採訪台灣各地的茶器創作人，從台灣頭北海岸石門的章格銘，到台灣尾屏東的詹文政、六龜土石流重災區的李懷錦，還有東台灣的黃櫳賢等，總共拜訪了七、八十位藝術家與相關業者，經常還得自掏腰包購買價格不菲的茶器實際沖泡體驗。

世人提到中國四大奇書之一的《水滸傳》，總會為作者施耐庵能將梁山泊一○八位好漢，每個人物不同的個性刻畫得神龍活現感到讚嘆，我雖沒有那麼大的能耐，但也希望盡可能為數十位壺藝家、約三百多件作品的特色畫龍點睛。寫作過程儘管倍感艱辛，卻也不免有所疏漏，因為台灣從事茶器創作的藝術家何止千百？僅能就代表性與風格特色作為取捨了，還望書中不及提到的朋友們諒解。

目次

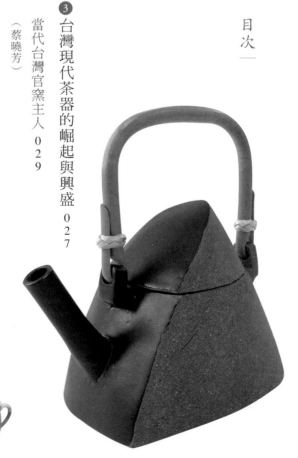

茶器
的
品項與分類

2

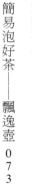

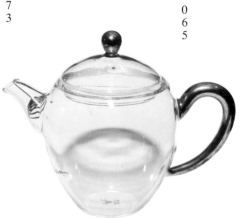

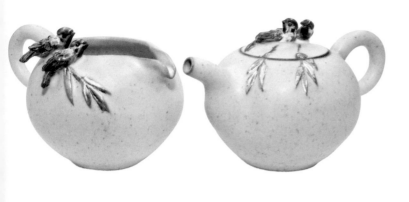

風起雲湧
台灣
創作壺

3

茶海、茶碗、
蓋杯與
燒水壺

4

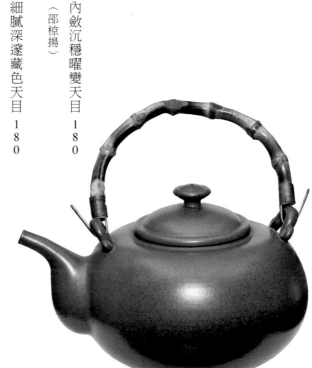

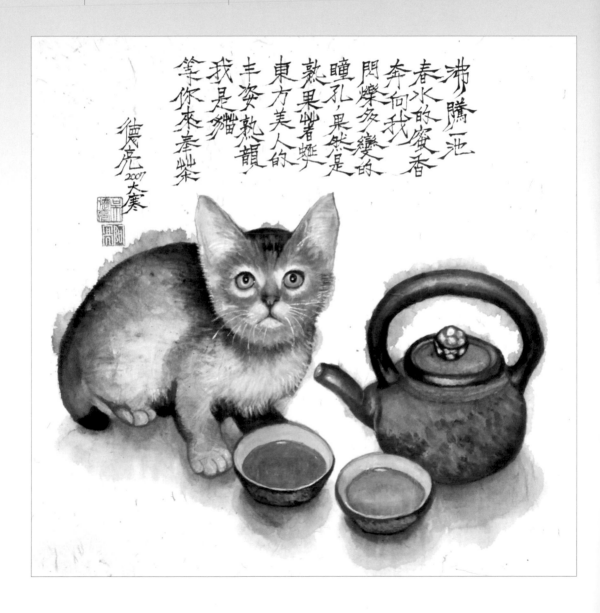

沸騰一池
春水的蜜香
奔向我
閃爍多變的
瞳孔,果然是
熟果幽著
東方美人的
丰姿熟韻
我是貓
等你來奉茶

德虎 2007 大寒

台灣宜興壺的消長

①

打開台灣茗茶茶史，以著作《台灣通史》巨擘聞名的先賢連橫先生，早在清末所編修的《雅堂文集·茗談》中，就曾提到「台人品茶，茗必武夷，壺必孟臣，杯必若深，三者品茗之要，非此不足自豪，且不足待客。」其中「孟臣」指的並非真由明代宜興紫砂名匠惠孟臣所製作的陶壺，而是後世陶人借名，作為壺胎壁薄、工藝細膩的宜興小壺統稱。即便二十一世紀的今天，仿造的孟臣小壺也不絕如縷，且大多有「孟臣」名款或「荊溪惠孟臣製」印款，成了宜興名壺的代名詞。

而若深也稱「若琛」，相傳為清代景德鎮燒瓷名匠若深所作，今天也成了工夫茶「烹茶四寶」之一白瓷小杯的代名詞，杯底也多有仿製的「若深珍藏」字樣。

不過在清末、日據以迄光復初期，無論孟臣壺、若深杯或其他來自中國內陸的名器，僅官宦或富賈人家方能享有，且「非此不足自豪」。一般百姓泡茶大多以「龍罐」，或粗製的紅土小陶壺「沖仔罐」為之。龍罐從最大的一台尺至最小的十公分不到，分為大龍、中龍、大三龍、小三龍、小龍等，作為民眾或農忙解渴之用。今天橫跨兩岸的「福星茶業」，第三代掌門鄭正郁就曾正經八百地告訴我，六〇年代

▲ 清末民初官宦或富貴人家才能擁有的孟臣款朱泥壺，壺底印刻有孟臣名款（茗心坊藏）。

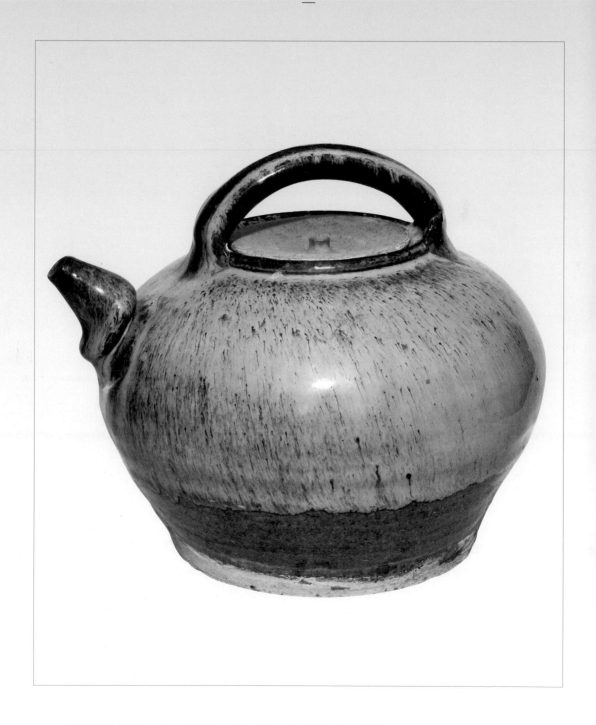

▲ 日據時期台灣民間泡大筒茶所用的大龍罐（苗栗陶瓷博物館藏）。

的台南永康茶館老店，當時就聚滿了愛喝茶的民眾，人手一支沖仔罐，興高采烈地邊喝茶邊看牆上電視播放的日本摔角錄影帶，成了台灣早年庶民飲茶文化的最佳寫照。

其實工夫茶與老人茶的泡茶風氣開始在台灣造成流行，是在兩岸還互不往來的七〇年代，而最早透過漁船或經由香港引進的應是潮汕老壺，宜興壺反而是後來才進入台灣，卻很快就取代了潮汕壺，並在當時「台灣錢淹腳目」的環境下，成了全球最「瘋」宜興壺的地方。

潮汕壺在當地原本也稱為「沖罐」或「土罐」，台灣「沖仔罐」之名應源於此。特色包括「壺小胎厚、泥細漿多」以及素身（少見雕花或題字），而壺底落款

▲ 1970 年代鶯歌市集常見的素面中龍罐。
▼ 日據時期台灣民間泡茶所用的小龍罐（苗栗陶瓷博物館藏）。

大多為花紋章，壺身顏色則可大別為朱泥與灰褐色系等。

早年潮汕壺的形制也大多模仿宜興壺，見諸清末金武祥的《海珠邊瑣》：「潮州人茗飲，喜小壺。故粵中偽造孟臣、逸公小壺，觸目皆是。」只是受限於泥料與工藝技術，無法以宜興傳統的拍身筒擋坯技法製壺，而使用了常見的手拉坯成形技法。尤其潮汕地區紅土缺乏，而使用此早年茶壺顏色原本並非朱泥，而係以紅色化妝土噴上；也有人認為係淋漿而成。今天則有化學原料混合陶土，燒出比宜興朱泥壺更為紅濃明亮的外觀，作為分辨潮汕老壺與現代壺、宜興壺的最大差異。尤其潮汕壺的壺嘴由於「水流如柱、收水俐落」的考量，下方較為凸出，也是跟宜興壺明顯不同的特色。

至於宜興壺，當年在台灣到底「瘋」到什麼程度？從當代紫砂泰斗顧景洲生前訪台時所說的一句話即可略窺一二：「紫砂藝術能有今天的光彩與成就，最要感謝的是台灣玩壺的藏家。」而過去三十多年來的兩岸三地壺藝市場，也一直是宜興紫砂壺獨領風騷的局面。標榜頂級工藝師的作品尤其被不斷轉手炒作、叫價節節高漲，鼎盛時期甚至狂飆到每把台幣數十萬元以上的行情。

▲潮汕老壺是台灣最早引進的大陸茶壺，壺嘴明顯與宜興壺不同。

▼台灣民間早期小壺泡使用的沖仔罐。

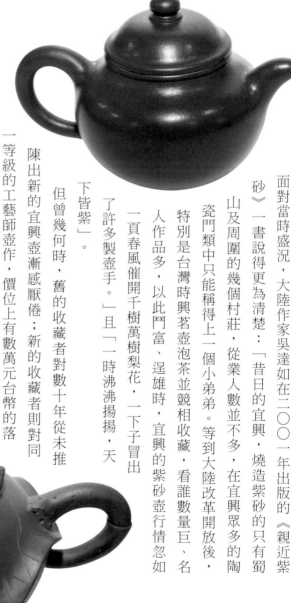

面對當時盛況，大陸作家吳達如在二〇〇一年出版的《親近紫砂》一書說得更為清楚：「昔日的宜興，燒造紫砂的只有蜀山及周圍的幾個村莊，從業人數並不多，在宜興眾多的陶瓷門類中只能稱得上一個小弟弟。等到大陸改革開放後，特別是台灣時興茗壺泡茶並競相收藏，看誰數量巨、名人作品多，以此鬥富、逞雄時，宜興的紫砂壺行情忽如一頁春風催開千樹萬樹梨花，一下子冒出了許多製壺手。」且「一時沸沸揚揚，天下皆紫」。

但曾幾何時，舊的收藏者對數十年從未推陳出新的宜興壺漸感厭倦；新的收藏者則對同一等級的工藝師壺作，價位上有數萬元台幣的落差，以及作品真偽難辨等現象更感到惶惶不安。盛極一時的宜興壺因而在一九九六年前後一度崩盤，一時之間被打入冷宮，部分則「轉進」馬來西亞市場，而注漿量產或化學原料充斥的現代壺，更從專櫃淪落至夜市或路邊攤，讓喜愛小壺泡的消費者不知所措。

不過，大師級尤其是清末民初以前的名家壺作品，受喜愛的程度卻從未退燒，尤其在中國經濟快速崛起的今日，台灣收藏家手中的名壺透過台商或藝品拍賣大肆回流。例如明代的董翰、

時大彬、惠孟臣；清代的瞿子冶、陳鳴遠、邵大亨；或民初與近代名家如顧景洲、王寅春、范洪泉、朱可心、邵茂林、呂堯臣、徐漢棠、蔣蓉、蔣燕庭、施小馬、郝大年等人的作品，價格也始終居高不下，中國嘉德拍賣甚至曾出現每把千萬人民幣的天價紀錄。

事實上，明、清兩代的宜興紫砂壺，獨具的風貌與淳厚深邃的內涵，始終受到騷人墨客的喜愛，在中國乃至世界陶瓷史上成了獨樹一格的奇葩。可惜今天收藏家尤其是對岸大戶級所關心的，並非宜興壺的藝術美學等相關議題，而大多專注於如何從胎土、作工、形制、款章等判定入手壺器的真偽，以及價格的飆漲獲益多寡罷了。

▲ 近代宜興紫砂壺大師顧景洲（茗心坊提供）。

據時期的台灣自然以較為平民化或文人化的煎茶道蔚為主流。她說煎茶道在精神與禮儀表現接近潮汕一帶流行的工夫茶，只是使用器皿略有不同且表現更為精緻罷了。

日據時期的一九二五年，苗栗出生的吳開興（一九二五—二〇〇〇），開始拜佐佐木丈一為師學習製陶，一九三〇年於苗栗楓仔坑開設「福興窯業」，一九四八年開始為畫家李澤藩（即前中研院院長李遠哲的父親）製作繪畫用花瓶。儘管生前留下無數珍貴作品，但留存至今的茶器卻不多，早年代表作有裂紋大壺、藍彩絞泥壺等，都附有杯具。作品以拉坯成形為主，強調表面的質感與裝飾效果，有時也在坯體外表以泥漿裝飾，或在泥漿斑上以竹籤戳出細孔呈現粗獷質感。明快的線條與大膽的釉色表現，前衛的風格不僅在當時令人眼睛為之一亮，即便以今天的嚴苛標

日籍陶師佐佐木丈一創立的「佐佐木製陶所」，當時占地二百五十坪，設備有瓦斯式登窯一座，含七個窯室。但佐佐木卻因資金缺乏而力邀新竹原本從事米粉生意的劉金源入股，兩人合作經營「苗栗陶器有限會社」，頭家（即負責人）始終為劉金源。日本投降後佐佐木返回日本，窯場正式成為劉金源獨資經營的企業，並改名為「苗栗陶器有限公司」。

日本煎茶道方圓流台灣支部支部長蔡玉釵則認為，繁複華美的日本抹茶道必須有專屬茶室，因此多見於官宦富賈之間，一般平民百姓無緣參與。日

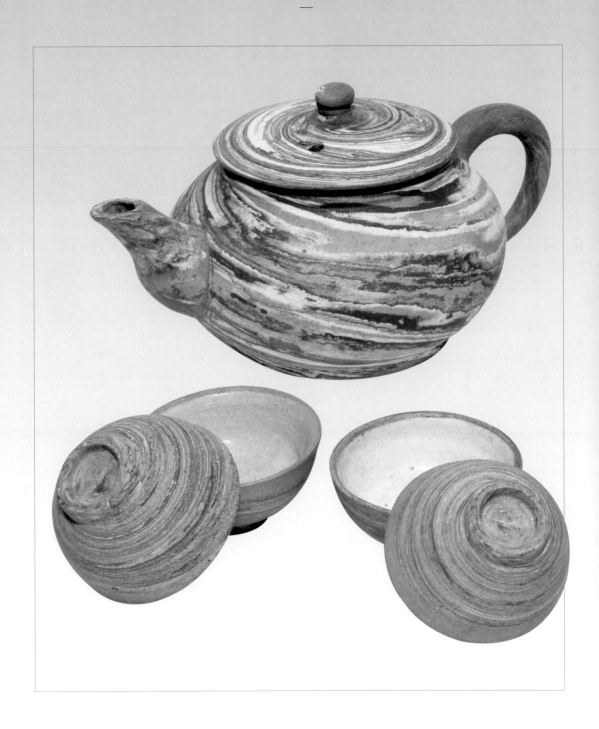

▲ 苗栗吳開興的藍彩絞泥壺已具有現代創作壺的風貌（苗栗陶瓷博物館藏）。

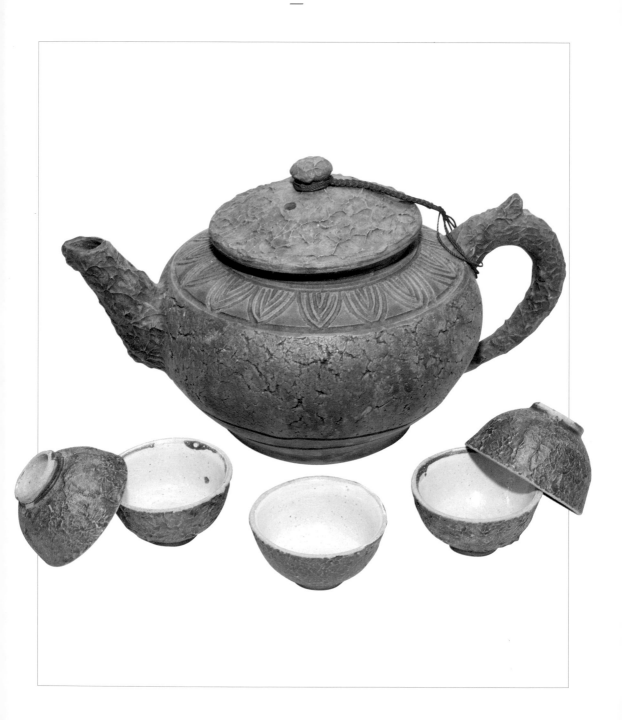

▲ 苗栗吳開興的裂紋大壺與杯組（苗栗陶瓷博物館藏）。

準檢視，也絕對可以歸入「創作壺」之列。

前已述及，從清末、日據以迄光復初期，台灣民間泡茶所用的陶燒大茶壺，儘管統稱為「大龍罐」或「龍壺」，外觀上卻無具體的龍形呈現，但五○年代由「福興窯業」老師傅曾火漾所製作的茶葉罐，就有了明顯的龍頭造型，算是台灣目前所知最早、也最具代表性的龍形茶器了。

日據時代還有台籍陶師劉樹枝於南投開設「協德陶器廠」，以南投黏土注漿成形製作茶壺，由於南投土含鐵量高，燒出的茶壺都呈現朱泥般的朱紅色。吳茂成就是其中非常傑出的師傅；他於一九四八年返回南投半山老家開設「東陽陶器工廠」，以拉坏方式仿宜興標準壺型製作茶壺，再以蛇窯柴燒成就朱紅色的小茶壺，未經施釉卻自然有一層光澤，不僅深受台灣民眾青睞，名聲更遠播日本，外銷成績亮眼，因此吳茂成人稱「風純師」絕非浪得虛名。台北「老味」主人魏志榮就曾告訴我，手中收藏的東陽老壺大多是他在日本旅遊時驚喜收得，可見當時日人喜愛的程度。可惜東陽窯早於一九八○年歇業，吳茂成也仙逝於一九八一年，窯場更在

▲ 苗栗曾火漾於台灣光復初期燒造的龍頭茶葉罐（苗栗陶瓷博物館藏）。

一九九九年毀於九二一大地震，令人不勝欷噓。

從東陽窯今天留下的陶壺來看，底部大多落有「東陽出品」或「東陽孟丞」印字，成形並非宜興擋坯拍身筒方式，儘管銜接壺嘴或把手的技巧不及宜興壺的熟練，但把手線條與出水、斷水都堪稱流暢，可知當時台灣茶壺雖仍處於萌芽階段，卻已種下蓄勢待發的因子。

一九六六年，留日陶藝大師林葆家（一九一五—一九九一）參考赴日所蒐集資料，以孟丞壺與日本民藝陶瓷為基礎，在鶯歌開發小型茶具組，除了以自己調配的陶土加上氧化鐵灌漿而成朱泥色的茶具，後來更加入宋代青瓷開片等元素，或以釉色取代紫砂泥色，將台灣茶器明顯與宜興製品區隔，號稱「台灣製壺先驅」。

一九七五年蔡曉芳大師在台北創設「曉芳窯」，傳承中國陶藝的風華，為台灣陶藝注入全新的生命與活力。一九七六年陳煥丞成立「煥丞陶藝公司」，首創茶壺磨光技術與茶海配置，為鶯歌茶壺生產奠定基礎，三者的開創堪稱台灣現代茶器的濫觴。

▲ 東陽出品的茶壺在光復初期名聲曾遠播日本。
▼ 南投吳茂成開設東陽陶瓷廠所推出的小茶壺，壺底有「東陽出品」印款。

台灣現代茶器的崛起與興盛

③

比較起中國大陸源遠流長的茶器，台灣起步雖晚，卻因為許多藝術家的競相投入，茶藝與現代陶藝兩種文化相互激盪交融，而能在二十一世紀的今天，無論在材質突破、造型創意、實用功能、釉色表現與產業行銷等，都有令人刮目相看的表現，閃耀兩岸三地與國際舞台，深受愛茶人與收藏家的喜愛。

學者普遍認為：儘管台灣、大陸、香港都各自擁有深厚底韻的茶文化支撐，但不可否認在「現代」陶藝茶壺的發展上，台灣應居於「領先地位」，其中最大的優勢除了茶藝文化的蓬勃發展與陶藝風格的強烈注入；另一個重要的因素則是文化人的積極參與，以及台灣多元繽紛的社會造就了無限的創意與可能。

與宜興壺作比較，台灣壺最大的不同就是具有較多的變化。台灣陶藝學會理事長游博文認為大陸改革開放雖始於八〇年代初，經濟大幅起飛卻已在九〇年代末期，因此在現代壺藝的發展上，陶藝觀念的介入較晚，創作的表現也較為傳統；歷經數百年發展傳承的宜興壺雖提供了豐富養分，卻也不免成為創新的包袱。台灣當

▲ 與宜興壺作比較，台灣壺最大的不同就是具有較多變化，圖為徐興隆作品（當代陶藝館藏）。

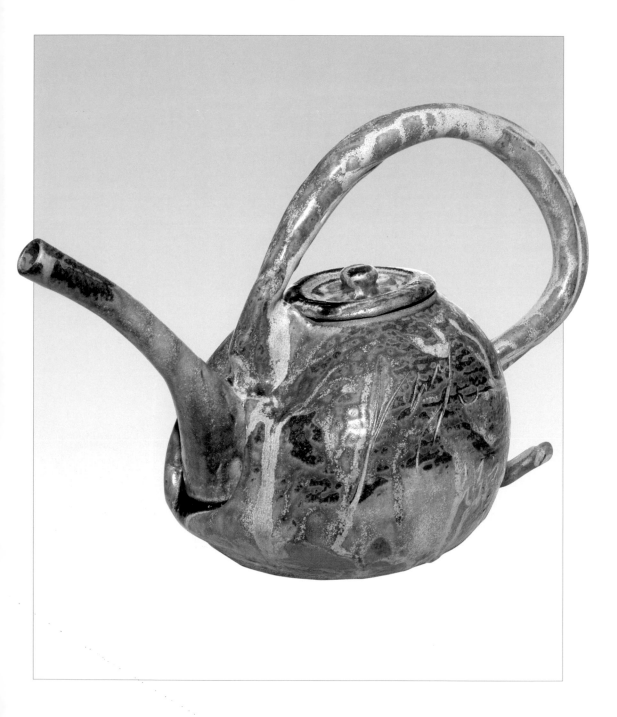

▲聯合國開發計劃署陶藝顧問李茂宗的雕塑性非實用壺。

代陶藝茶壺的發展，因為有茶藝與陶藝的雙重文化支撐，才能開創出今天兼具特殊性、開闊性、功能性，與風格性的壺藝特色。

今天眾所周知的許多陶藝大師，如林葆家、蔡曉芳、邱煥堂、蔡榮祐、李茂宗等，都曾在台灣豐盈璀璨的茶藝文化中，注入飽滿的陶藝文化新活水。而陳秋吉與陳景亮「雙陳」，更在八○年代初期，台灣掀起巨大的創作壺風潮中，扮演引領風氣之先的重要角色。八○年代後期，國外留學歸國的陶藝家如劉鎮洲、范姜明道、陳品秀等人，面對當時茶藝文化蓬勃興起的台灣，也紛紛以茶壺做為創作元素，或直接投入茶壺創作的行列，不僅逐步將台灣茶器推升至學術的境界，也對台灣茶器的創新求變帶來一定的影響。

當代台灣官窯主人——蔡曉芳

一九七四年，蔡曉芳首度以各界驚艷的「寶石紅釉杯」，開啟台灣茶器創作的序曲。此後即不斷接受各界如陸羽茶藝中心等委託，製作出系列經典茶器。

一九七八—一九八五年，日本茶道更慕名來委託製作專用器物，以青瓷、青花與釉裡紅為主。一九八四年接受台北故宮博物院委託，為新設之「三希堂」研製茶具後，「曉芳窯」更是聲名大噪。

兩岸普遍尊為「當代台灣官窯主人」。

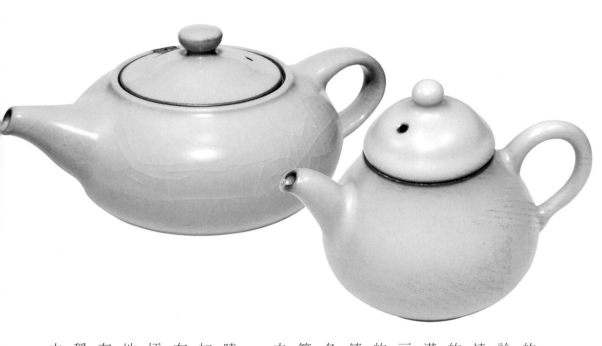

的蔡曉芳大師，從傳統中創新火候，無論器形或用釉均堪稱無出其右者。他所燒製的紅釉、冰裂瓷、仿汝窯等所呈現的色澤，無論圓潤玉肌的嬌黃、深沉飽滿的血紅、翠綠欲滴的碧，甚至粉青與豆青的樸實內斂、溫潤如玉等，將陶瓷的生命力鮮明地呈現。尤其有別於景德鎮製器從拉坯、繪畫、燒製完全分工，各司其職，蔡曉芳則是從土質的選擇、篩選到造型、釉彩、燒窯等，全部一己之力完成，令人嘆為觀止。

一九三八年出生於台中清水的蔡曉芳，早年曾遠赴日本、在知名陶瓷家加藤悅三博士指導下研習。一九七五年在台北創設「曉芳窯」，從最早的八十坪、一個人開始，自己「校長兼撞鐘」地打拚，此後逐漸擴大規模，最多時曾有六十人的紀錄。以本身的藝術天分與穩扎穩打的學習功夫，淋漓盡致地呈現中國陶藝的風華。不僅多次代表我國赴

▲ 曉芳窯開片（左）與不開片（右）仿汝窯壺。

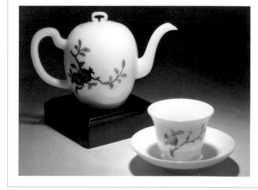

海外展覽，數十年來深受層峰青睞，作為餽贈外賓的禮物。作品榮獲故宮博物院典藏，也曾承作世界知名拍賣公司「蘇富比」十週年慶致贈全球重要客戶的陶瓷贈品。就連美國前總統老布希夫婦來台時，也指名要看蔡曉芳的陶作；已故國畫大師張大千更親睹陶藝典藏作品，並開始接下仿製故宮國寶的任

蔡曉芳回憶說，為了更精確掌握古人用釉的技術，早年曾徵得國立台北故宮博物院的同意，得以推崇說：「造型優美、用色精準、高雅古致，感受中華文化內斂的人文神韻。」

務，將宋、元、明、清的珍稀陶藝複製，作為政府餽贈外賓的珍貴禮品。

對於選擇泥土與釉藥，在高溫下的膨脹係數間的各種搭配和變化，經過蔡曉芳不斷的探索、實驗，並翻遍專業書籍一一查證比對，終於能運用還原燒，層層揭開古人陶瓷製作的秘術，從而破解古人用釉的技巧，從此仿古作品就出神入化，讓古物得以風華重現。他說用釉的技法有時是夢中得來，日夜一心鑽研，自然就融會貫通了。

有感於近年台灣茗茶文化已深具特色，但茶具

▲ 蔡曉芳的嬌黃釉茶具組曾被兩岸爭相模仿。
▼ 曉芳窯的瓷器茶具組。

樸實中撼動人心——蔡榮祐

的品項卻顯然不足，因此蔡曉芳以多年對宋瓷的研究為基礎，開創出一系列深具人文品味與美學內涵的汝窯茶器，之後更發展出許多單色釉茶具，如乳黃、牙白、定白、天青、鐵斑等系列。

曾當選十大傑出青年、國內外舉辦過無數次個展，第五屆「國家工藝成就獎」得主蔡榮祐常說：「人一生中有一位好的老師就已經非常幸運，而我卻能遇到三個非常好、非常棒的老師。」因此近年推廣陶藝教育不遺餘力。他在家鄉台中成立的「廣達藝苑」，就為中台灣培育出許多傑出的現代陶藝工作者，對台灣陶藝的傳承貢獻良多。

師承陶藝大師邱煥堂與侯壽豐，也曾在林葆家門下學習過釉藥的蔡榮祐，說自己並非科班出身，農校畢業的他在創作之初，就不斷參加各種比賽，藉由頻頻獲獎證明自己的實力，也從此躋身藝術家的行列。不過他卻說自己從一開始，實用性（包括茶器與花器）與藝術性、純觀賞性的陶藝創作就同時並進，三十多年來始終如一。正如他近年的「包容」系列，採用兩種不同熔點的陶土，就必須「先心生感動，有創作的衝動，然後實驗磨合」。

蔡榮祐說一九七六年年初，先向楊連科老先生

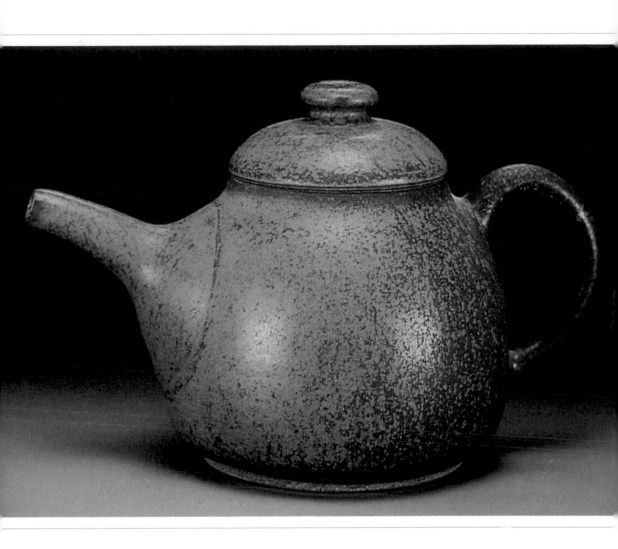

▲ 蔡榮祐的八分壺組系列（蔡榮祐提供）。

學陶，楊老帶他到台中一位專做注漿宜興壺的詹姓師傅處，年少的他也曾留下幫忙，學會不少壺作技藝，至年底才拜師邱煥堂門下學陶，兩者相融奠定了後來同時並進的基礎。一九七九年在台北「春之藝廊」舉行第二次陶藝個展，展出的茶器造成轟動，現場銷售一空，激勵了許多陶藝家爭相投入茶器創作的行列。

蔡榮祐表示，一般多認為純觀賞、非實用性的茶器才能稱作藝術品，而實用性的茶壺則應歸類為工藝品。許多壺藝家對此感到不服氣，他卻說「藝術性加上實用功能，所成就的工藝品不是更臻完美嗎？」以此作為自己努力的方向。

蔡榮祐說宜興壺講究坯體體與作工，外觀僅磨光而非上釉；早期台灣創作壺包括他自己在內大多上有釉色，是因為急於與宜興壺作明顯區隔，創作出台灣本土特色。後來技法與觀念逐漸成熟，表現方式也更趨多元，釉色扮演的角色自然不再重要，只能說是台灣茶器發展的過程之一罷了。

蔡榮祐的小兒子蔡兆慶，也充分傳承了父親製陶用釉的功力，至今已有十五年的陶齡，目前且專

▲蔡榮祐的茶壺將藝術與實用臻於完美境界（蔡榮祐提供）。
▼蔡榮祐的小兒子蔡兆慶的茶器也充分傳承了父親的功力（蔡榮祐提供）。

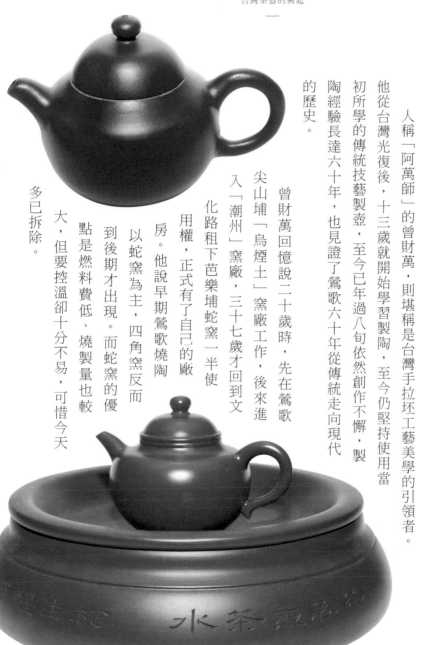

業做陶，所有茶器均經過精心設計，再拉坯、上釉、燒窯，讓蔡榮祐常為後繼有人感到欣慰。

手拉坯傳統壺工藝美學——曾財萬

人稱「阿萬師」的曾財萬，則堪稱是台灣手拉坯工藝美學的引領者。

他從台灣光復後，十三歲就開始學習製陶，至今仍堅持使用當初所學的傳統技藝製壺，至今已年過八旬依然創作不懈，製陶經驗長達六十年，也見證了鶯歌六十年從傳統走向現代的歷史。

曾財萬回憶說二十歲時，先在鶯歌尖山埔「烏煙土」窯廠工作，後來進入「潮州」窯廠，三十七歲才回到文化路租下芭樂埔蛇窯一半使用權，正式有了自己的廠房。他說早期鶯歌燒陶以蛇窯為主，四角窯反而到後期才出現。而蛇窯的優點是燃料費低、燒製量也較大，但要控溫卻十分不易，可惜今天多已拆除。

▲曾財萬全然以拉坯創作的朱泥壺（茗心坊藏）。
▼曾財萬的作品從煉土、養土、構圖、拉坯、修坯、燒製皆親力親為（臻味號藏）。

曾財萬從起初的民生用品到改做手拉坯茶壺，首先就意識到「不同的茶葉需用不同的茶壺，才能泡出其中的韻味」，因此從學會泡茶、品茶開始下苦功，才能有今日之成就，非常值得有志學壺的朋友們參考。

曾財萬的手拉坯壺藝，不同於宜興傳統拍身筒或擋坯工藝，全然以拉坯創作出無數經典紫砂或朱泥壺的佼佼者。作品從煉土、養土、構圖、拉坯、修坯、燒製皆親力親為，顯示他對土、火、藝三者結晶的最大堅持。已故宜興壺大師顧景洲也曾於一九九三年來台拜訪，兩人合製一把「壺藝緣」，壺身由阿萬師現場創作，顧老則親自題詞並書畫落款，兩岸壺藝大師的「共同創作」，在當時也帶動了一股養壺賞藝風氣。

開啟台灣壺創作風潮──陳秋吉

同樣曾受邱煥堂啟蒙，一九七八年開始投入壺藝創作，與從事陶塑藝術的愛妻連寶猜在台北首創「陶源精舍」；陳秋吉至今已年近七旬，依然創作不懈，連寶猜更已成為享譽國際的陶藝名家，兩人並成立陶藝教室積極培育壺藝新秀，令人感佩。

在八〇年代台灣市場上一片宜興壺的天下，陳秋吉卻以創作台灣現代茶器為矢志，除了造型明顯跳脫紫砂或潮汕風格，早期作品也大多上釉，比宜興標準壺略大，也喜歡以竹籤做提樑。為了挑戰自

▲ 陳秋吉從 1978 年開始投入壺藝創作，至今已年近七旬，依然創作不懈。

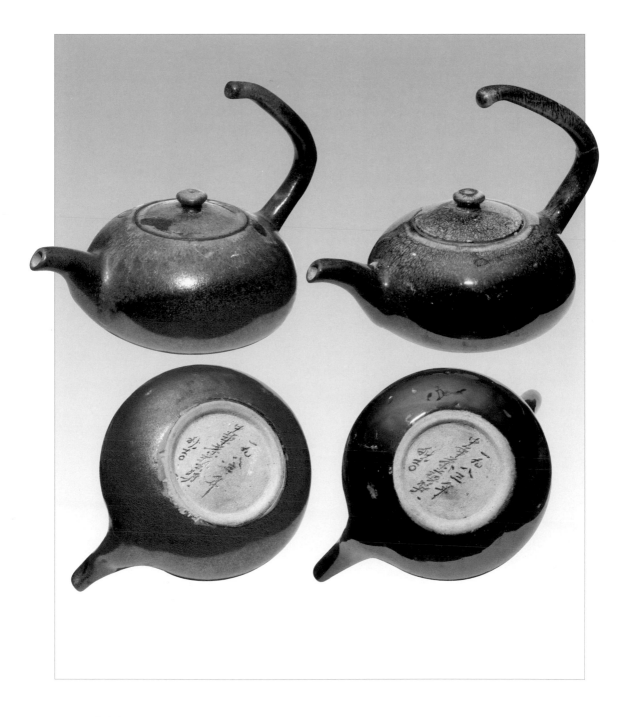

▲ 陳秋吉為 1983 年第一屆中華茶藝獎所創作的茶壺。

己的實力，早年也曾費心製作超大的龍罐，與小到一枚龍眼大的迷你壺，而且每一把都可以泡茶，都可以達到「離水七吋不開花」的境界。

一九八三年台北陸羽茶藝中心舉辦第一屆中華茶藝獎，就特別向他訂製紅褐與寶藍釉色的兩組茶壺作為獎品。

不過二十多年前最讓陳秋吉聲名大噪的，卻是由他親自揮毫刻畫的「夫妻杯」，不同的造型與不同釉色，卻象徵夫妻或情人的專屬愛情信物，推出後果然廣受青睞。當時天仁茗茶與幾家大型禮品店都紛紛下單訂製，刻有名字的專屬茶杯逐漸蔚為風潮，收到的人都為送禮者的用心而感動。不僅成了百貨公司的長年熱銷訂製陶品，甚至為官方所相中，作為餽贈外交使節或外賓的伴手禮，堪稱禮輕而情意重了。即便今日仿製的眾多類似商品充斥兩岸市場，陳秋吉親自逐一製作的夫妻杯聲勢卻始終不墜。

注入現代造型新生命──劉鎮洲

曾任國立台灣藝術大學工藝設計系主任、造形藝術研究所所長、設計學院院長的劉鎮洲，儘管至今為台灣陶藝做出卓越貢獻，也為台灣培育出許多優秀的壺藝家，甚至早從七○年代就讀藝專時就開始以陶做壺，不過所創作的茶壺卻不多。他坦承

▲ 陳秋吉早期作品造型即明顯區隔紫砂風格，並大多上釉。
▼ 陳秋吉在 1980 年代引領風騷並蔚為風行的夫妻杯。

自己雖生長於東方美人茶的故鄉新竹北埔，喝茶卻會睡不著，因此所製作的茶器多以造型與創意為主，而不特別強調茶壺的實用性。

以一九九三年以陶土加熱料與黑色消光釉創作的造形壺為例，壺體造形是將等邊三角形之三邊稜線，用不同性質的收邊方式處理，以探討三角造形在形態結構上的深層意義。同時由於三角邊所形成的夾角特質產生變化，致使由相鄰兩邊造形各邊線特性的不同，因而引伸三個「角」之間互為因果的輪迴關係。正面及壺嘴部分施以黑色消光釉，其他部位則保留胎土之褐紅呈色及斜線刻紋，以期在胎土、釉面間互有對比，而三角壺身與壺把也有材質間的相互呼應。整體來看不僅現代感強烈，也飽含樸質、含蓄而具重量感的泥土之美，並散發鮮活的生命力。

劉鎮洲的創作壺雖不多，數十年來

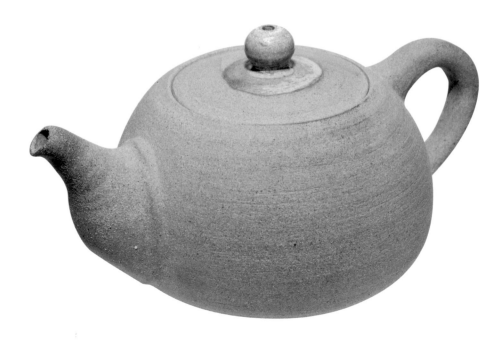

▲ 陳秋吉近年作品風格已有明顯改變，也不再上釉色。

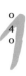

▲劉鎮洲 1993 年極具現代風貌的造型壺（劉鎮洲提供）。

不斷嘗試各種材質與釉色的實驗，以及作品強調造型與設計的理念，卻足以成為影響並激盪台灣茶器不斷創新求變的動力，值得肯定。

超寫實國際陶藝名家——陳景亮

曾經在陳秋吉家中短暫學陶的陳景亮，則是來自台灣最南端的屏東鄉下，一個曾餓昏街頭的窮學生，當過百貨公司捆工、美術編輯、畫插畫等。沒想到偶然在鶯歌玩陶拉坏拉出了心得，二十多年前投入壺藝創作後就一鳴驚人，每把阿亮壺售價要花掉正常人好幾個月的薪水，依然供不應求，羨煞了不少藝術家。後來十多年沒有聯絡，只聽說他已經不做「正常」的壺，而以超寫實的技法用陶做了許多樹枝與枕木，而且每一截栩栩如生的樹木枯枝居然都可以泡茶，讓我深感不可思議。

陳景亮說自己喜歡喝茶，當時宜興壺卻是價昂稀少的奢侈品，認為買宜興壺還不如自己做，並給了自己三大理由：茶壺可以觀賞、品飲與把玩，能有「觸覺的美感」，而一般藝術品卻只能看，不能用也不可把玩；就這樣一頭栽了下去。

不過陳景亮卻意識到宜興壺已經發展

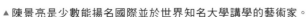

了數百年，後人不太可能超越，因此發願做台灣壺，希望「台灣壺的風格可以容納在中國文化裡，能夠和宜興壺互相輝映，不必被宜興的光芒所掩蓋或吞沒」。從二十九歲開始（一九八四年）全心投入，一九八五年就開了第一次個展，並出版了全台第一本《壺藝創作集》，「壺藝」一詞從此廣為媒體或藝文界沿用，開啟台灣壺藝創作的風起雲湧。

約莫隔了十年終於再見面，他卻用心在做「木桌木椅」，用陶把每一塊木頭、每一處紋理、甚至每一段歲月侵蝕的痕跡都做得跟真品一樣，燒好後再如木工般拼湊組合為完整的小學課桌椅，包括以陶燒製的生鏽「鐵釘」，一根一根釘上去。精密的構圖配置、素燒後用刀片一刀一刀刻畫出來的木紋筆觸，驚人的毅力與細緻度讓人嘆為觀止。有時桌上還會留下學生作弊或頑皮的刻字，甚或擺放幾塊傳統豆腐，吹彈可破的粉嫩表層讓人忍不住想伸手。

二〇〇八年底他在歷史博物館展出「小學的回憶」，一堆老舊的課桌椅、一堆豆腐與略顯潮濕腐蝕的木托板，比木頭還像木頭的超寫實功力，在偌大的空間以驚人的超寫實功力成就「欺騙眼睛的事實」，無怪乎能多次在包括紐約大都會美術館在內的歐美韓日等知名博物館，擄獲許多收藏家的心；也擔任過美國紐約州立大學駐校藝術家，今天還能勞動大英博物館亞洲部主任為他寫序。

▲陳景亮早期作品與當時多數台灣壺都一樣有上釉色（茗心坊藏）。

▲ 陳景亮超寫實的豆腐板茶盤與茶壺作品（茗心坊藏）。

這就是人稱「茶壺亮」的陳景亮，阿亮的精神就是不斷求新求變，正如日本大詩人田村隆一所說：「為了成就一個詩人，必須殺死昨日那個我的詩人，必須殺死全世界所有的詩人。」與其說他是台灣現代壺藝的先驅與開創者，毋寧稱他為「超寫實的陶藝家」要來得更為恰當吧？

最近去了一趟他位於內湖的頂樓工作室，才發現他從未中斷茶壺的創作，只是作品較少罷了。他說目前大部分的精力都花在大型雕塑的創作，做壺太浪費時間了。不過他也說做壺是陶藝家的基本功，正如繪畫需有扎實的素描基礎一樣，認為「會做鍋碗瓢盆不見得會做壺，會做壺的陶藝家更能創作偉大的雕塑」，因為好的茶壺必須能泡出一壺好茶，由不得天馬行空，因此壺

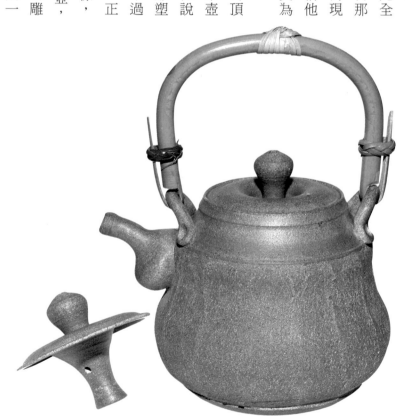

▲陳景亮特別設計的壺蓋，能在倒水時不致脫落，並無需蓋置即可安放（茗心坊藏）。

藝絕對需要高精密的技術與涵養，說是極致工藝技術也不為過。

他隨手取出一把壺，跟一般的壺絕對不一樣，壺嘴叛逆朝上，大膽的創意與藝術表現卻讓我捏了一把冷汗，不會流口水嗎？但見他不慌不忙輕鬆倒出茶湯，水逕往上勾，一滴也沒流出，令我大感驚異。他說這是對自己高難度的挑戰，非有二、三十年的做壺經驗不可。

陳景亮的壺藝還有很多發明，大多擁有專利，例如氣孔置於把手上的「玄機壺」（彌補宜興壺的氣孔在倒水時容易被堵住，以致出水不順的缺點）、加上了藤製把手以彈力不使摔破的「茶餾」、氣孔在壺鈕上不必掀開壺蓋的「懶人壺」，以及彷彿神燈狀的「提心吊膽壺」等。

陳景亮說自己對台灣用情至深，堅持用獅頭山的苗栗土創作，只為了「要把台灣的泥土帶到世界每個角落」。而作品也多為瓦斯窯或電窯燒造，有次他取出二〇一一年客座夏威夷大學時燒就的兩把柴燒中型壺，肌理分明的質感卻更令人驚艷，果然瞬間「秒殺」落入收藏家手中，因為「二十多年來僅此兩

▲ 陳景亮的玄機壺氣孔置於把手，能保持出水順暢。
▼ 陳景亮 1989 年創作的提心吊膽壺呈現流線風格與韻味。

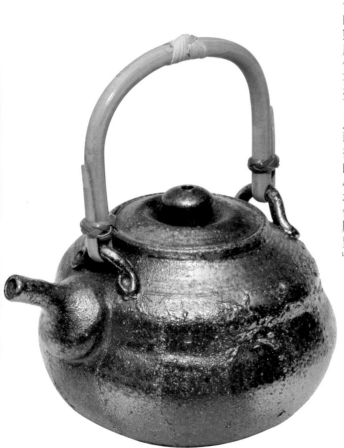

改變。因此「以創作的態度做茶壺，以藝術的心境做雕塑」。

實用可以同時並進。他說謀生是一回事，藝術創作則是一輩子的事，不會因生活而

以是雕塑品；國外有許多藝術家用茶壺做為雕塑，做為共通的國際語言，而觀賞與

起來不像壺卻可以泡茶」，他回應說觀賞壺是大型創作，可以是茶壺的表情，也可

博物館與大學院校的藝術家。有人批評他後來的作品「看起來像壺卻不能泡茶，看

陳景亮堪稱是台灣壺藝家中，最具國際觀、也是少數能揚名並講學於世界各知名大

從一位單純的壺藝家到無所不「擬真」的陶藝家、到今天國際知名的雕塑家，

把」，更顯彌足珍貴。

▲陳景亮客座夏威夷大學時燒就的柴燒壺。

却在六十年
後的今天
還歌京城
的天價拍賣

取一道
身手矯健的飛瀑
汲井激情爽爽的泉水
以深藏的朱泥
汝窯的瓷碗
用粟紋虎的柴燒
點數圍爐門如屋
燦爛豐艷的眼

中國茶業公司雲南省公司
中茶牌圓茶

番禺山越嶺打瀾滄江去
的第一餅
磅礴如無量山悠悠迴盪
燦爛醒黎明
終結混沌，
我是累憑後
從一紙風塵僕僕的紫票中更醒過來

德亮
夜飲江印取紫湯
入色繪寫紫湯上
2011 驚蟄

陶
器
與
瓷
器

④

茶器的材質與功能

閩南語和客家話都稱瓷器為「硘仔」，而陶器則稱為「粗硘仔」，以肉眼所見的質地粗細作為區分，令人忍俊不禁。事實上，兩者除了泥料的區別，燒成溫度也不盡相同：瓷器是由瓷石、高嶺土等組成，外表施有釉或彩繪的物器，成形則需經過攝氏一二八○～一四○○度左右的高溫燒造。而陶器則以黏土為原料，燒製溫度也較低（一般約八○○～一二八○度）。

陶器出現的歷史較早，中國河北省徐水縣南莊頭遺址就曾有一萬多年前生產的陶器出土，且距今八千多年的新石器時代，也已出現大量的紅陶、灰陶、黑陶、白陶、彩陶。而瓷器則遲至商朝中期才開始出現，從當時的原始青瓷發展至漢代日趨成熟的青瓷與黑瓷、魏晉南北朝的白瓷，並在宋朝達到完美階段。今天國寶級的古代瓷器，也大多出自當時或後來的定窯、汝窯、鈞窯、建窯、德化窯、景德窯等。

不過，正如今天中國江蘇省宜興市與江西省景

▲ 曉芳窯燒製的紅彩青花瓷茶海與杯。

德鎮壁壘分明的陶壺與瓷器，台灣在七〇年代經濟起飛、茶藝文化逐漸興起之初，茶器也分為陶器與瓷器兩大脈絡各自發展。兩者最大的區別，是陶器除了陶作坊、陸寶、唐盛等大廠以企業化經營量產外，大多為陶藝家從煉土、養土、構圖、設計、拉坯、修坯、燒製，全憑一己之力完成。而瓷器則大多集中在窯廠或中小企業，如安達窯、竹君、茶器改良場，開發與設計後交付拉坯、車坯或灌坯開模、注漿、素燒，再由專人彩繪、上釉或貼花後燒造完成，必須集合眾人之力成就。

除了茶壺、茶海、茶杯、茶碗外，茶器事實上還包含了茶船、壺承、茶則、茶杓、茶挾、茶匙、茶漏、甚至烘爐、茶燈、茶刀等。事實上，早在唐代陸羽《茶經》的記載，茶具就包括貯茶、碎茶、煮茶、飲茶，以及添炙茶、存水、放鹽、清洗等各種茶具。

八〇年代以後的台灣，受到茶藝文化蓬勃發展的激勵與影響，加上茶人與文化人不斷腦力激盪與創意研發，茶器除了用途種類早已無限擴充至數十種以上，素材的選擇更大膽顛覆傳統，從陶、瓷、玻璃、銀器、竹器、木器、玉器、水晶、至錫、銅、生鐵、不銹鋼等重金屬等，不斷交互運用及實驗，彼此競豔的造型或色彩、功能等表現更是各具巧思、超乎想像。不僅呈現唐宋以來的最顛峰，並在兩岸與日本、韓國、馬來西亞等地發光發熱，將台灣豐富的茶文化帶向全世界。

如何正確選擇或使用茶器？陶器與瓷器的優劣如何？儘管見

▲ 質地緻密的陶壺是目前使用最多的茶具。

仁見智，不過各種茶器都有其特色，應依茶品的不同來作選擇。例如陶製茶具的質地緻密，又有肉眼看不見的氣孔，能吸附茶汁、蘊蓄茶味，且傳熱緩慢不致燙手，即使冷熱驟變，也不致破裂；通常用來沖泡凍頂茶、鐵觀音等濃香型半發酵茶，或後發酵的普洱茶最能展現茶味特色。而瓷器茶具無吸水性，音清而韻長，能反映出茶湯色澤，獲得較好的色香味，適用於沖泡輕發酵、重香氣的高山茶、文山包種茶等。

至於有人沖泡龍井、碧螺春或茉莉花茶等綠茶，喜歡用玻璃茶具，則多半以視覺考量為目的，觀看茶葉在整個沖泡過程中的上下穿動、葉片逐漸舒展的情形，以及吐露的茶湯顏色等。據說東方美人茶的由來，就是十九世紀初英國皇室以透明水晶杯沖泡來自台灣新竹的膨風茶，看到五色繽紛的一心二葉在杯中曼妙舞動而命名。

百家爭鳴的台灣陶茶器

嚴格來說，做為陶器的土質只有兩大類，即砂質土（如紫砂）與泥質土（如朱泥、苗栗土、北投土等）。砂質土具透氣性，煮東西不易破，因此中國遠古彩陶時代常見以「陶鼎」來煮食，缺點則為容易滲水；泥質土則不會滲水，但不適合煮食。至於今日陶藝家所使用的陶土大多為兩者混合，砂與泥只是比例的問題罷了。一般來說，砂質土燒製的茶壺適合沖泡老茶、熟茶；而泥質土茶壺適合輕發酵茶類。

▲ 發色鮮豔的民初青花大龍罐。

目前台灣茶器也以陶器壺為多，尤其近年台灣陶壺風靡對岸，價格也節節攀高，使得陶藝家紛紛投入茶器的創作，幾乎每兩位陶藝家就有一位做壺，呈現百家爭鳴的盛況。台灣陶藝學會理事長游博文則認為陶壺創作的表現形式不外以下十種：功能性創新（如陳錦亮的懶人壺、鄧丁壽的古逸壺等），胎土質感、燒成質感（如鹽燒、燻燒、柴燒、還原燒等），釉色、造型、刻畫表現（書畫、詩詞、彩繪、浮雕或鑲嵌等），不同技法或材質結合（如陶壺以樹枝或金屬作為提把等），雕塑性非實用壺（如李茂宗的手捏大壺），以及實用壺的觀念性呈現等；而其中造型與釉色表現則是台灣壺最亮眼的兩大主軸。

如何選購一把實用的陶壺

面對市面上琳瑯滿目的眾多陶壺，消費者應如何選出最適合自己的茶壺？其實無論宜興壺或台灣壺，首重健康與安全無虞：先將茶壺以沸水沖入，約六十秒後倒入杯中，將茶壺湊近聞聞看有無異味，避免購入摻有塑膠或其他有害人體的重金屬或化學染料等。再將茶壺倒出的水輕啜入口，與一般飲水機或大壺煮沸的開水做比較，若水質明顯改善（如自來水原本的消毒味大幅減少、水質變軟甚至微甜、苦澀味降低等），代表茶壺本身的坯土較為純淨且泡茶必有加分效果，反之則不宜作為飲器。

其實台灣幾家茶器大廠如陶作坊、陸寶等，量產茶器大多附有各種安全認證標

▲陳景亮的懶人壺有中空的壺蓋，不必掀開即可置入茶葉沖水。

性：選出幾把安全健康的陶壺後，可先依個人執壺的習慣看看是否順手？再看是否「出水三吋不開花」？即舉起茶壺距離杯口三吋的高度往下注水，出水必須順暢不分岔，水注飽滿呈拋物線，且不會有水從壺嘴或蓋緣漏出；斷水時能否及時煞住而不致有餘水滴出？以上細節都考驗茶壺做工的精準與細緻度，消費者千萬不可看到外型漂亮就貿然購回。當然，純粹以收藏為主的非實用型概念壺或觀賞壺就另當別論了。

最後才是茶壺的藝術性：以上二者都通過考驗後，消費者再依個人的喜好與品味，挑選出造型、創意、釉色或材質都讓自己賞心悅目，甚至與自家裝潢或茶桌茶櫃擺設、色系風格都能貼切融入的茶壺。

章，如鉛鎘測試報告安全檢驗、陶土化學成分分析、遠紅外線放射率證明、ＳＧＳ國際安全標準認證等，選購時自然就安心多了。

再來是茶壺的實用

青花瓷、粉彩、鬥彩與貼花

風靡兩岸四地的一曲「青花瓷」，亞洲小天王歌手周杰倫悠揚的歌聲中，方文山精彩的歌詞「素坯勾勒出青花筆鋒濃轉淡，瓶身描繪的牡丹一如妳初妝」尤其令

▲ 實用的茶壺必須「出水三吋不開花」且能瞬間斷水。
▼ 蓋碗的正確沖泡方式。

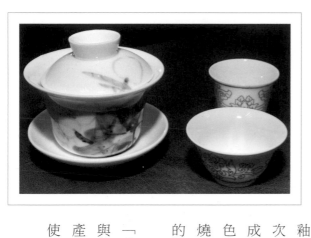

人沉醉在悠遠的古代；不斷重複的「天青色等煙雨，而我在等妳」更不知讓多少情侶為之瘋狂。沒錯，青花瓷器遠從中國漢代逐漸發展，宋代就已有了純熟工藝，鬥彩則形成於明代宣德年間，粉彩更遲至清朝康熙中期才創燒；此外還有五彩、素三彩、琺瑯彩等。

至於台灣現代瓷器則以青花、粉彩與鬥彩三種手繪茶壺最為常見：青花屬釉下彩瓷，是用含氧化鈷的鈷礦為原料，在陶瓷坯體上描繪後上一層透明釉，經高溫還原焰一次燒成。由於鈷料燒成後呈藍色，具有著色力強、發色鮮豔、燒成率高、呈色穩定的特點。

粉彩是用一種「玻璃白」的粉劑，與其他的色釉結合後產生粉化作用，能夠使紅釉呈現粉紅、黑

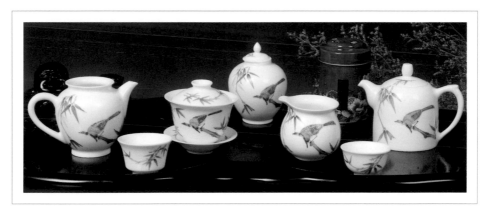

▲ 臻味號呂禮臻的手繪青花瓷茶器。
▼ 將哥窯李鴻鈞的粉彩瓷器茶具組。

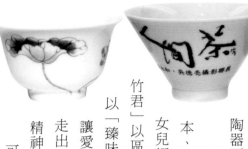

釉呈現灰黑，並使得所繪花鳥具有立體感。而鬥彩則是釉

下青花與釉上彩相互鬥豔的彩瓷工藝，先以釉下青花勾繪

圖案輪廓，噴上透明釉經高溫燒成後，釉上再以

各種彩料填繪並經低溫成型。

曾任中華茶藝聯合促進會總會長的

呂禮臻，七○年代末期即以「竹君」為

品牌，搭配不同茶品，開發出不少至今

仍讓人讚不絕口的手繪瓷茶器，包括青

花、粉彩、鬥彩等；自行設計行銷、繪圖

與拉坯、燒窯等後製則委外完成。他說基本上

陶器可以由陶藝家一己之力完成，但瓷器則需要較細的分工。

竹君的手繪茶器當時除了供應國內茶藝館與茶行外，銷往日

本、韓國與中國大陸等地也占了很大一部分。儘管後來竹君交予

女兒經營，但呂禮臻說兩岸茶人依然懷念早年的作品，稱為「老

竹君」以區別今日的「新竹君」；因此近年又恢復茶器的研發與製作，

以「臻味號」為名對外營銷。將瓷器的「細緻感」淋漓盡致地呈現，

讓愛茶人享受胎土與釉色成就的醇厚與溫潤感，強調「從傳統中

走出新意」，希望以瓷器特有的潔白細質，展現現代台灣的文化

精神。

可惜近年許多業者為節省成本而紛紛作粗，甚至不惜以「貼

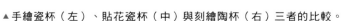

▲ 手繪瓷杯（左）、貼花瓷杯（中）與刻繪陶杯（右）三者的比較。
▼ 以熱轉印貼畫的馬克杯（左為德亮水彩作品授權東華大學製作／右為油畫大師潘朝森作品）。

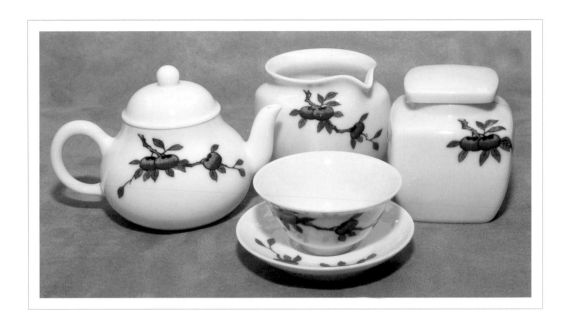

花」方式表現。貼花屬於「水」轉印，

必須再經窯燒，筆者每次新書發表會

所用的紀念杯組，杯面的字樣就是以

貼花後燒造完成。不過卻與一般禮品

業者以「熱」轉印方式，將圖案直接

印在馬克杯或瓷壺上截然不同，看倌

可千萬別弄混了。

瓷器的成形也有拉坯、車坯與灌

坯三種，通常在量少且要求「薄」的

情況下使用手工拉坯，灌坯即一般常

見的翻模注漿作法。至於車坯製作成

本雖低，但開發成本則最高。

▲ 竹君的鬥彩瓷茶器，釉下青花與釉上彩相互鬥豔。

手拉坯成形

還記得九〇年代的賣座電影「第六感生死戀」嗎？當主題曲「奔放的旋律」（Unchained melody）悠揚響起，女主角黛咪‧摩爾以轆轤拉坯製陶，男主角則在身後深情款款攬腰環抱，柔美的情境不知吸引了多少愛戀中的男女，據說當時也引發了全球一股學陶熱潮。

沒錯，拉坯正是目前使用最廣泛的一種陶藝成形方式，從古老的手轉轆轤、近代的腳踏轆轤，到今天的電動轆轤（拉坯機），幾乎已成了陶藝家必備的工具。

手拉坯成形是遠在五代就流傳至今的古老技術，適用於茶壺、茶碗、茶倉、杯具等圓形器皿的成形。陶藝家在轉動的輪盤上借旋轉之力，用雙手將泥料拉製成各種形狀的坯體，待作品陰乾後再使用修坯工具進行外型旋削修整，稱為「旋坯」，所謂「三分拉七分旋」，旋成的坯才能達到造型準確、線條流暢，以及表面光潔、厚薄適中的要求。壺身完成後仍須再以繁瑣的功夫配置壺嘴、提把、壺鈕等。

手拉坯製作的壺形完全操之在藝術家的巧手，純熟的技術全憑經驗的累積。由於是手工手感製作，即便有心拉製兩件以上

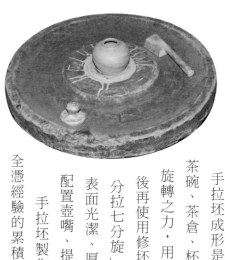

▲ 早年中國式腳踏轆轤（苗栗陶瓷博物館藏）。
▼ 日據時期台灣使用的日式腳踏轆轤（苗栗陶瓷博物館藏）。

拍身筒擋坏成形

拍身筒擋坏技法是近代宜興紫砂壺最常見的成形方式，文獻記載「供春斷木為模，以範壺形」，可知最早所用模具為木模，後來才有石模，至今日則普遍改為石膏模做為準型工具，再拍打成形。

因此今天所謂擋坏，就是用石膏製作一個內空模具，內空部分與設計的壺體大小形狀完全一致。並將泥條打成泥片，切割整齊後圈成圓筒。拍打成身筒的尺寸後直接放入模具內，用手由內往外擠壓成型。

目前擔任新北市茶商公會理事長、在中和市開設「唐泉茗茶」的林靖崧，就是台灣極少數以拍身筒擋坏技法製作宜興壺的名家。

他從一九九二年開始前往宜興，成了當代紫砂壺大師呂堯臣的海外

相同的茶器，作品的高低、大小、輕重或形體也不免出現落差。因此近年有些壺藝家受訂以「手工量產」製作數十件同樣的茶壺，或二〇一一年當代陶藝館舉辦「百壺展」，要求每位藝術家製作百件相同款式的茶壺參展，就十足考驗了手拉坏的功力。

▲ 壺藝名家章格銘以現代電動轆轤拉坏製壺。
▼ 林靖崧巧妙融入人體線條的紫砂壺組。

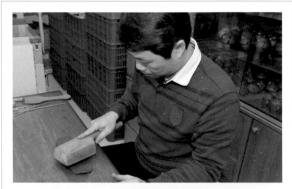

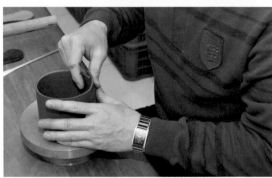

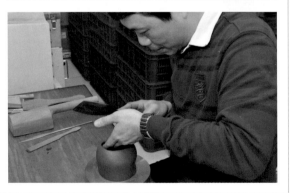

首席弟子，憑藉多年的製陶與設計經驗，自一九九八年開始學習紫砂成陶的技法與知識，潛心磨練製作技巧。目前已卓然成家，成就個人紫砂壺創作的獨特藝術風格，並在二〇〇一─二〇〇四年連續獲得第三、四、五、六屆「中國工藝美術大師精品展」金獎；二〇〇一、二〇〇二年第一、二屆「杭州國際民間手工藝品展覽會」金獎，以及二〇〇二年中國宜興茗茶博覽會「中國紫砂藝術精品展」金獎，名氣也從對岸紅回台灣。

林靖崧表示，宜興壺製作必須先將泥條拍打成平整的泥片，並圈成圓筒，一手在圈內輔助轉動，另一手以拍子不斷拍打，稱為「拍身筒」。在模具尚未問世以前，憑藉精準的拿捏就可以直接拍打擠壓完成壺形，此即一般收藏家口中的「純手工製

▲拍身筒技法必須先將泥條拍打成平整的泥片（林靖崧示範）。
▶將泥片切割整齊後圈成圓筒。
▼拍身筒就是一手在圈內輔助轉動，另一手以拍子不斷拍打成形。

壺」，收藏價值最高；當代紫砂壺大師顧景洲生前留下的作品，就幾乎都是以手工拍身筒方式完成。

不過並非所有壺款皆能獨立以手工完成，純手工製壺僅限於常見的傳統壺，或形體沒有太大變化的壺身。以他自己為例，近年得獎的幾組作品由於形體複雜度甚高，就非借助模具不可。

林靖崧補充說擋坯模具並非唾手可得，仍須由作者自行設計，進行捏塑填補、雕刻等「打魠」工序，將創作理念與構圖製成「母模」，再交由模具師翻成石膏模，經由模具準型將身筒拍就的泥片放入坯體，由內往外擠壓「擋」坯成形。因此如果對傳統工藝瞭解不夠深入，或母模設計製作不佳，一樣無法製作出好壺。因此有人說「純手工作品重在藝術韻味，擋坯作品則重在實用與工整」，兩者均為傳統宜興紫砂的創作方式。

以一位非宜興出身的台灣藝術家，林靖崧創作的紫砂壺特別崇尚器型力度以及動感美學的展現。以「春華姿韻」系列為例，就巧妙融入了人體線條與人文氣息，彰顯傳統技法脫穎而出的現代張力，且兼顧實用性，堪稱陶都宜興近代名家的最大異數了。

手捏成形

手捏陶器是人類最早也最個人化的直接塑形方式，今天儘管各種輔助工具日新月異，仍有部分陶藝家堅持以手捏製壺，除了表現肌理分明的質感，也希望能恣意

揮灑，創作出獨一無二的藝術品。

例如被譽為「台灣現代陶藝開拓者」的當代陶藝大師李茂宗，所有陶藝作品就全以雙手捏塑而成。早在一九六八年就已入選「義大利世界陶藝展」，一九六九年又在德國「慕尼黑國際陶藝展」勇奪金牌獎，從事陶藝創作四十年來獲獎無數，作品被英國大專教材選用，長久以來也一直以專家身分擔任「聯合國開發計劃署陶藝顧問」，在全球各地推廣陶藝教育。一九八九年起也不斷受邀赴中國中央工藝美院（今清華大學美

院）、中央美院、景德鎮陶院等院校講授現代陶藝、培育陶藝人才。

儘管從事陶藝創作四十年來從未製作茶器，但李茂宗早在一九八七年就以聯合國陶藝專家的身分，應中國輕工部之邀前往景德鎮、宜興、石灣等陶瓷重鎮開辦「現代陶藝講習班」，當時宜興除了顧景洲已退休未克參加外，今天赫赫有名的紫砂製壺名家，包括蔣蓉、徐漢棠、徐秀棠、呂堯臣等幾乎全部都曾聆聽講課。

李茂宗回憶說授課內容為「陶瓷設計與陶藝創作」，對當地茶器藝術水準的提升深具意義。當時他也積極鼓勵並要求學員在製壺前先行設計繪圖，從陶瓷平面、側面與立面圖等，無不費心教導。他說隔年再度前往宜興時，蔣蓉還興沖沖取出設計圖要他評分。因此作為我亦師亦友的大哥兼好友，每當被我揶揄「愛喝茶卻從不製壺」時，總會拿出這段歷史，鄭重其事告訴我「李茂宗對當代茶器也曾有重大貢

▲ 李茂宗與他的現代陶藝創作。

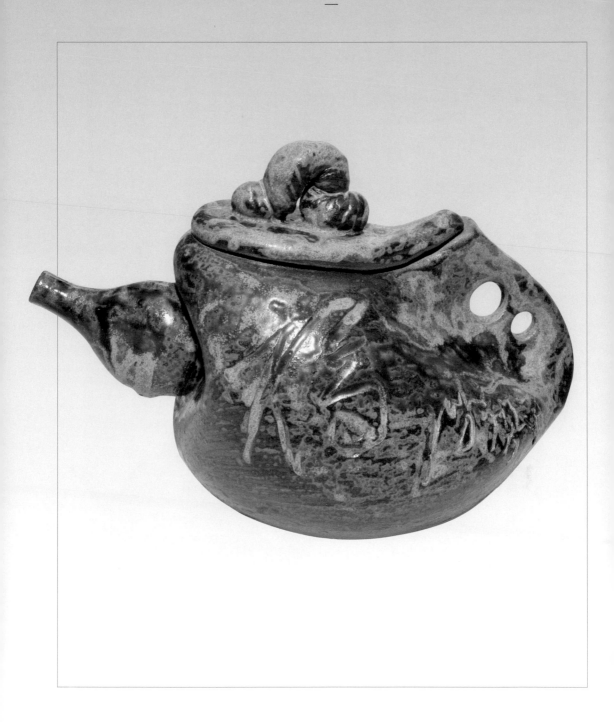

▲ 李茂宗的手捏創作壺。

獻」。

直至二〇一二年春天，長期定居於美國紐約，去年才卸下聯合國顧問一職，返回苗栗老家短暫休假的李茂宗，終於禁不住我的再三慫恿，在新北市安坑的「和成窯」以手捏方式製作了生平第一批茶壺，粗坯經修飾、素燒後再施釉彩，完成後的茶壺果然令人驚豔，他特別命名為「壺里壺塗」。

有人說「不用『玩泥』的心情，無法接受李茂宗陶藝的多樣變化與自由灑脫；但沒有『專業』的認知，又很難體認他在玩陶弄釉間所蘊藏的高度技巧與匠心」。用相同的標準去看他數十年來唯一的系列壺作，就能感受他一向喜歡自然卻不受自然所限的「破土而出」創作理念。

此外，家中收藏不少古董級名茶，對陳年老茶有高度品味的「壺翁」邱顯裕，則認為傳統手拉坯壺或灌漿壺，根本無法滿足自己對品味的嚴苛要求，因此乾脆自己「下海」，認真研究泥坯多年以後，終於以自創的手捏壺打開一片天，不僅「獨樂樂」在藝文界引起騷動，還「眾樂樂」地組成「叭哩砂手捏壺協會」，「玩」得不亦樂乎。

邱顯裕說叭哩砂手捏壺，全靠雙手十根指頭細心捏製，一氣呵

▲壺翁邱顯裕的手捏茶壺。
▼李茂宗的手捏壺里壺塗系列。

成，因此處處留有手力、手感、手跡，壺壁陶土兼具薄、輕、密、硬的特性，更具備拙樸溫潤的藝術觀賞性。

其實邱顯裕手捏壺最大的特色在於壺膽呈蜂窩狀鼓起，壺嘴則取自鴿子頸部造型，壺肚飽圓，因而出水流暢，淙淙有勁。而且手捏陶土密度高、保溫性優，不會驟然降溫；再加上良好的透氣性，茶葉自然能夠充分舒展了。

注漿成形

注漿成形通常用在大量生產的陶瓷器皿上，除了陶瓷大廠不斷開發新產品，再普遍翻坯複製行銷外，近年也有越來越多的陶藝家投入拉坯的創作，近年也紛紛投入注漿成形的壺藝製作。其中有直接授權廠商量產行銷，也有將設計原型交付翻模投產者，更有自行招募員工設廠生產另立品牌者，讓消費者能以較為平易近人的價格，享受名家製壺水準之上的藝術性與實用性。

以「台灣民窯」主人麥傳亮為例，十多年來儘管偶爾也拉坯做壺，但純粹給自己泡茶使用。延續至今天堅持「只賣創意」，賣灌漿成形的創意壺，並逐一申請專利，因此造成壺藝家屢屢以發明獲獎、而非以藝術創作獲獎的有趣

如鄧丁壽、章格銘、麥傳亮、江玗等人，儘管從未停止手

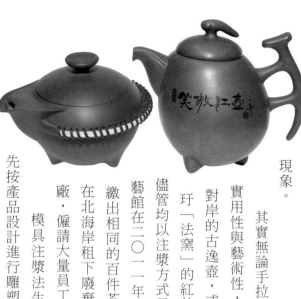

現象。

其實無論手拉坯、擋坯、手捏或注漿翻坯成形，只要兼具實用性與藝術性，都可稱為壺藝創作。例如鄧丁壽早年紅遍對岸的古逸壺，或近年的「新概念壺」與「笑傲江壺」；江玗「法窯」的紅鈞釉壺，以及麥傳亮的「台灣禪納杯」等，儘管均以注漿方式量產，依然深受愛茶人的肯定。正如當代陶藝館在二○一一年舉辦的「百壺展」，就僅僅要求每位藝術家繳出相同的百件茶壺，並不限於任何成形方式。章格銘甚至在北海岸租下廢棄國小偌大的校園與教室，做為咖啡屋與工廠，僱請大量員工投產，堪稱勇氣十足。

模具注漿法生產流程，通常先按產品設計進行雕塑造型，將水與坯體混合後製成泥釉，再倒入高吸水性的石膏模中，翻製模具後，再將調配好的泥漿注入模中，晾乾後後脫模。不過成形後通常必須對坯體進行整修，最後經窯燒而成產品。

▲鄧丁壽注漿成形的新概念壺（左）與笑傲江壺（右）。
▼江玗注漿成形的紅鈞釉壺從配土、配釉、燒製都親力而為。

金屬、石雕
與
玻璃茶器

6

鐵壺與銀壺

儘管中國早在五百年前的明代，民間就已經普遍使用鐵壺，但今天市面上所流行的鐵壺，或不斷轉手炒作的老鐵壺，煮水用的「鐵瓶」與泡茶的鐵製「急需」，幾乎都來自日本，包括日據時期引進台灣，一把日本「祥雲堂」的「寶船賀壽」鐵壺以三十五萬元人民幣成交；二〇一〇年西泠秋拍的「大國壽朗」鐵壺，更拍出九十五萬兩千人民幣的天價，令不少專家跌破眼鏡。

其實在今天的兩岸市場，日本鐵壺大多以京都鐵壺（簡稱京鐵）或南部鐵壺（簡稱南鐵）為主流，尤其早期京鐵著名的「龍文堂」與「龜文堂」更是炙手可熱。二者均以生鐵為材質，但唯恐蒸氣薰蒸導致鐵蓋生銹，因此壺蓋大多為銅質，此外還有所謂「七寶銅蓋」，由七種金屬熔鑄車製而成。

話說龍文堂創始於江戶末期（約十九世紀中期），以脫蠟鑄法聞名，即鐵壺鑄造後必須敲碎模具才可取出。而南部鐵壺則是岩手縣的地方特產，至今已有四百年

▲ 日本龍文堂的老鐵壺近年已成為兩岸收藏家的搶手貨（茗心坊藏）。

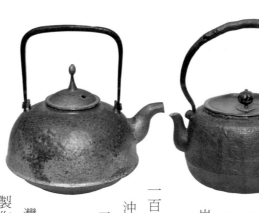

次，達到藝術創作的境界，讓兩岸愛茶人與收藏家為之驚豔。

他是黃天來，「大甲鐵壺」工作室主人，儘管近年才因頻頻榮獲大獎受到各方重視與肯定，但默默從事雕塑創作已近三十年，從十七歲以學徒的身分北上習藝，包括玉雕、石雕、中西繪畫以及人體雕塑等，直到三十一

歷史，尤以「盛榮堂」、「盛峰堂」、「千草」等最具規模。

因此二〇一一年震驚全球的日本三一一大地震，首當其衝的岩手縣受災嚴重，不僅導致鐵壺大幅減產，連帶也讓兩岸炒家有了更多的話題空間。

一般來說，老鐵壺燒水可以達到攝氏九十七度，甚至一百度以上，可以達到軟水效果，而且蓄熱能力強，特別適合沖泡老茶或煮茶使用。也有茶商宣稱以鐵壺煮水能夠釋放出二價鐵離子，形成山泉效應，使水「口感厚實、飽滿順滑」，信不信由你。

台灣也有鐵壺的製作嗎？答案當然是肯定的，在中台灣的大甲，就有一位以鐵壺和鐵爐為創作主題的藝術家，製作的鐵壺不僅風格迥異於日本鐵壺，更跳脫單純的實用層

▲ 黃天來的鐵壺（左）與日本鐵壺（右）風味全然不同，卻更具藝術價值。
▼ 黃天來的鐵壺與鐵爐呈現色彩斑爛的美感（荷軒藝廊藏）。

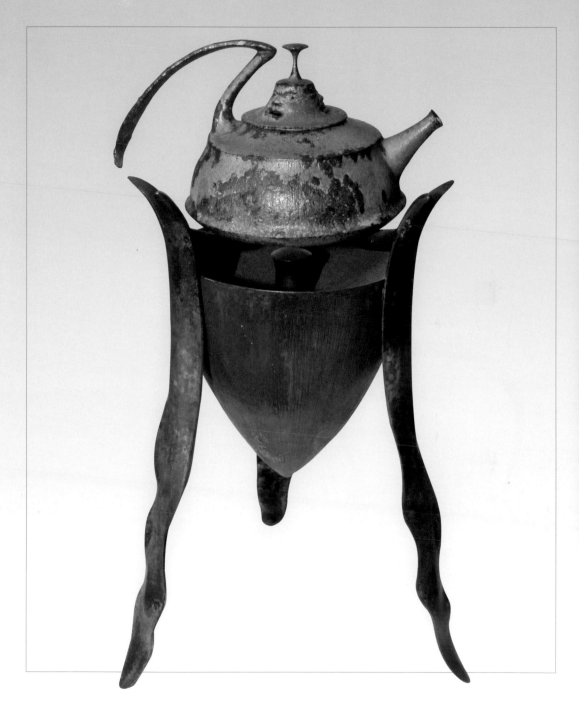

▲ 黃天來的鐵壺大多包含銅鼎三腳造型的鐵爐（荷軒藝廊藏）。

歲才回到台中大甲，白天在工廠工作，晚上利用閒暇創作鐵雕。由於喜歡喝茶，認為「光有好茶與好壺不夠，燒開水的壺也很重要」，就這樣開啟鐵壺創作的動機，從此義無反顧地「撩落去」。

兼具藝術性與實用性是黃天來鐵壺的最大特色，色彩尤其斑燦奪目，不同於日本鐵壺始終如一的單色呈現。且所有系列都搭配完整組合的爐座，材質則包括生鐵、銅與不銹鋼等材料。從蠟模成型、沾漿、脫蠟、燒結、噴沙、酸洗、整型、研磨、拋光等，除了創作前的構思與布局，還要面對熔爐猛火烈焰的千錘百鍊，每套鐵壺都要將近四十道繁複工序，而且全為純手工製造，因此產量極為有限。

黃天來的爐座大多為古老銅鼎三腳造型，將濃濃的鄉土情懷融入現代感十足的美學風韻，與鐵壺結合後，獨樹一格的造型與色彩，更有著強烈超現實主義的趣味，無怪乎能夠連續以九件作品榮獲大獎，也讓我對他的藝術品味大為折服。

除了鐵壺，金屬茶器還包括銀壺、銅壺與純金製壺等，不過目前風靡兩岸的，仍是以鐵壺與銀壺為主，而市面上銀壺也多來自日本。其實台灣鹿港也早有純手工銀壺的製作，只是被日本銀壺的大軍壓境掩蓋光芒罷了。

石雕茶器

好山好水的台灣東部花蓮，早年不僅以大理

▲日本的老銀壺近年也炙手可熱（茗心芳藏）。

石、玫瑰石、貓眼石聞名，近年也成了世界馳名的石雕之鄉，所謂「花蓮的石頭會唱歌」，每年在花蓮舉辦的國際石雕藝術節或國際石雕雙年展，總會有許多來自全球的藝術家群聚一堂，彼此創作競豔，好不熱鬧。

花蓮土生土長的我，小時候雖不懂茶，但常見大批日籍觀光客在藝品店購買石壺，價格不菲；老家的玻璃櫃也曾擺放一只大理石雕的茶壺，印象中似乎是某年教師節，縣府致贈給各級學校校長的禮物，顯見花蓮石壺產業由來已久。

因此有人說石壺的發展在台灣約二十幾年，其實應該更早才是。早年大多為喜歡喝茶的石雕家，依宜興標準壺的形狀雕刻而成。金門出身的藝術家廖天照在一九九八年，曾經以玄武岩雕出全球最小的石雕茶壺，長與高各一‧八公分、寬一公分，僅能容納三分之一片茶葉與兩滴眼淚，而且在出水時還會發出鳥鳴聲，因此被列入金氏世界紀錄而聲名大噪，其實當時廖天照已創作石壺達十多年了。

場景拉回至花蓮，石雕名家黃櫳賢為了保持礦石的含鐵量，多年前開始以花蓮原產的「墨玉」龜甲石材，直接雕刻為壺。由於含鐵量特高，茶壺竟然可以直接吸附磁鐵，透光性也奇佳，茶葉與茶湯在壺內清晰可見，令人嘖嘖稱奇。東霖茶業的謝勝騰則極力推薦說，日本人一向喜歡以鐵器煮茶達到軟水效果，顯見鐵質對人體健康是正面的。

我因此特別找到了黃櫳賢位於花蓮市郊的工作室，希望一窺究竟。他說墨玉屬於花蓮特有的天然礦石，高含鐵量軟化水質的功能應超越宜興壺；且由於毛細孔細密而不會吸味，高密度與高硬度讓壺不僅可以達到保溫效果，且越養越漂亮，又不擔心熱脹冷縮的問題。在沖泡茶葉時，利用壺內高溫將茶香充分溢出，使泡出的茶品甘醇無比。

黃櫳賢說他原本在父親的薰陶下從事石雕創作，由於喜歡喝茶泡茶，經常花費大筆銀子買壺而遭到太太斥責，乾脆自己下海，憑藉多年的石雕經驗雕刻石壺。開始時選擇石材就大費周章，從最常見易裂的木紋石，到硬度與Q度均屬上乘的花蓮墨玉、埔里黑膽石、東海岸特有的硬砂岩等逐一嘗試，再依石材的不同特性分別雕刻茶壺、茶盤或其他茶器。

但要將硬梆梆的石頭精雕為滑順圓融的茶壺可不容易，從裁石到完成，需經車製粗坯、精磨成形、拋光及鑽孔等，成形後且不用化學劑打光，完全以手工磨亮。原本笨重的石頭琢磨成壺後，放在手上既薄又輕巧，原來壺壁僅有〇‧一公分多的厚度，讓我大感驚奇。

迫不及待倒入沸水沖泡，但見壺內的茶葉在穿透的光線中逐漸舒展，香氣如看不見的漣漪般層層擴散，待金晃晃的

▲ 黃櫳賢的石壺透光性奇佳，茶葉與茶湯在壺內清晰可見。
▼ 黃櫳賢的石雕茶海也深具美感與實用功能。

茶湯如拋物線般釋出，又是一個驚嘆號。

受限於石材易裂的特性，黃櫳賢說石壺的製作失敗率特高。但更讓我瞠目結舌的是他打網孔的功夫，原來為了避免茶葉阻塞，他在壺嘴濾孔上猛下功夫，目前紀錄是每平方公分可鑽上四十三個孔，每把石壺最多可達兩百八十個濾孔，令人難以想像。但付出的代價是：除了二十年的青春，也賠上了原來媲美飛行員的眼力，更不知鑽壞了幾百支石壺，且每把壺光是鑽洞就需費時一個星期以上。

曾經榮獲兩岸石雕交流展的銀牌獎，黃櫳賢也擅於運用中國傳統文字的象徵寓意來創作並命名，例如他在

▲黃櫳賢的石雕茶壺作品「福報」。
▼黃櫳賢的石雕茶壺作品「謝謝」。

壺身刻上兩隻螃蟹，取諧音命名為「謝謝」；而以鏤空方式雕出一隻蝙蝠環抱茶壺，就取名為「福報」，讓人不由得會心一笑。

玻璃茶器

中國古稱玻璃為流璃或琉璃，且早在唐朝就有琉璃茶具的製作，至元、明兩代已有大型琉璃作坊出現；清朝康熙年間更設有宮廷琉璃廠，可惜多半只產製琉璃藝品，琉璃茶具始終未能量化而無法形成規模。

今天台灣擁有首屈一指的玻璃工業，新竹市也有座漂亮的玻璃工藝博物館，玻璃器皿與茶具在日常生活中早已隨處可見。由於玻璃質地透明且可塑性大，製成形態各異的茶器可以呈現不同風貌，尤其能在沖泡過程中觀看茶葉的舒展舞動，因此近年也逐漸受到消費者的歡迎。

目前台灣玻璃茶器的產製，主要集中在台中的「養心堂」與鶯歌的「宜龍」兩家。而以養心堂的純手工製作茶器最為精緻亮眼，主人邊正是中台灣著名的茶人，手中藏有不少陳茶與名壺，平日對品茶也極為講究，卻在十三年前投入玻璃茶器的產製，引人好奇。

▲養心堂晶瑩剔透的純手工玻璃茶器。
▼養心堂的玻璃茶器以金水成就壺把的貴氣。

邊正解釋說泡茶多年後，深深體認傳統工夫茶的難度高，不同的茶種必須遷就不同泥料的陶壺或瓷壺，往往讓初學者卻步。但玻璃茶器除了清香茶品最能淋漓盡致表現香氣、聚香效果明顯外，沖泡其他茶品也都能有八十分以上的表現，失分率較低。尤其玻璃晶瑩剔透的特性更可以精準置茶，而不致有置茶量太多或太少的失誤；湯色也可以一覽無遺，清濁度立見分曉，茶品若有雜質也無所遁形，因此他說玻璃茶器可以充分讓茶品原味重現，這是一般陶瓷茶器無法全然做到的。

至於坊間常見量化的玻璃產品，除了價格較低、精緻度也明顯不足外，與養心堂的純手工茶器究竟有何差異？邊正說設計完成後，首先得嚴選膨脹係數低、不易碎裂或質變的高硼硅玻璃，裁取無氣泡、無雜質的精華部分，並以攝氏一四○○度的高溫塑形，置於五六○度的保溫爐內十小時後再退火，並逐一以烈火拋光，才能成就亮麗璀璨的茶器。因此不僅可以在瓦斯爐、電爐上燒煮，耐高溫達四○○度，且泡茶後不會殘留茶垢或水垢。

簡易泡好茶——飄逸壺

此外，也有使用食品級耐高溫達攝氏一三○度的 PC，加上瞬間耐溫差一五○度的直火型燒杯玻璃，純粹以方便、輕鬆泡好茶為考量的「飄逸壺」。

「如何讓不懂泡茶的人，也能享受喝茶的樂趣？」從「黑手」起家，曾在「陸羽」學茶受挫

▲ 養心堂的玻璃茶壺可以觀看茶葉的色澤與舒展變化。

的沈順從認為泡茶如果始終停留在繁複難懂的「境界」，喝茶人口就永遠無法提升。

因此儘管只有小學畢業的學歷，沈順從卻善用他的「金頭腦」發明了飄逸壺，讓泡茶變得輕鬆簡易，即便「菜鳥」或初次喝茶的老外，都能隨手泡出一壺茶香四溢的好茶。不僅勇奪一九八七年日本國際發明展、一九八八年匹茲堡發明與新產品展、韓國國際發明展等大展金牌獎，二○一○年也榮獲台灣文創精品獎與金點設計獎的肯定。

飄逸壺第一代於一九八五年即取得專利，設計完成後交由廠商製作零件，再自行組裝。目前每月大約有二、三萬個的銷售業績，包括外銷日本、韓國、大陸、香港、加拿大、美國等地。他也頗為自得地表示，只要有華人的地方就會有飄逸壺，目前已步入第四代了。

沈順從說飄逸壺耐高溫且沒有毛細孔，可以輕易泡出茶葉的滋味。而獨創的「擋水原理」，更不致擔心茶葉浸泡太久造成茶湯苦澀。在注重生活品味的今天，希望能為繁忙的現代人提供另一種喝茶的情趣，並喝出健康與美味。

▲ 沈順從的飄逸壺與飄逸杯讓人可以輕鬆泡出好茶。

大肚裡有船
航行繁湯票遠
弗屆的水域

當春天在龍井
綻放飽滿的新芛牙
西湖簾綠的水面
旗槍徐徐輝出
雨前的圓潤
漱月色共舞

轉句些種的峨嵋
與浮塵子共諜
吻醒東方美人
金色琥珀的幽雅

綠葉紅鑲邊包裹
豐滿邪不失婀娜
邢那凍頂餘韻
都留在大肚裡

功能與材質的創新

材質的創新

7

古逸壺與玄機壺

一個非手工拉坯的翻模量產茶器「古逸壺」，能在數年前風靡台灣與日本，更紅遍對岸與東南亞壺藝市場，光芒且數度凌越傳統宜興茗壺，令人深感不可思議。

原創人鄧丁壽解釋說，傳統品茗小壺都是依流（壺嘴）、鈕（壺蓋）、耳（提耳）三點金的格局製成，考慮茶湯流出的流暢、鈕蓋的造型與實用，以及提耳的美觀易握等。不過隨著茶藝的精緻化，茶壺除了注重實用性，更被賦予藝術性，於是有了「實用壺」與「觀賞壺」的區分，但仍逃不出三點金的格局。傳統茗壺的最大缺憾，在於沏茶時從壺嘴倒出的水流不易掌握，不僅易灑出杯外，壺蓋也容易脫落導致破損。

而鄧丁壽所設計創作的古逸壺，卻完全顛覆了中國數千年來的傳統形式，外觀不見壺嘴，利用氣流對流與物理學的「虹吸原理」，將壺嘴由傳統的壺身側套移至壺底正中，與壺蓋上所設計的小氣孔相配成垂直線貫穿。並在壺身底部設計專用氣密座配合，使壺身與底座呈現絕對彌合的

▲ 沒有壺嘴而從下方流水的古逸壺，徹底顛覆了中國數千年來的茶壺型制。

密封狀態：當壺中注滿水時不致從壺底部滲漏，而當需要品飲、倒出茶湯時，只要以食指按住壺蓋上的氣孔，彈指開合即可運用自如地將茶湯倒出。既可有效控制茶湯量，使茶湯直落杯中而不必擔心茶水外濺，更不會造成壺蓋脫落。更因壺身高度氣密而較能保留茶葉香味，使泡出的茶湯比傳統茗壺更加香醇。

匠心獨具的古逸壺設計，自一九九二年間世後，不僅讓鄧丁壽獲得台灣十五年的專利權，也陸續取得中國大陸、日本等國的專利，其間也曾透過新加坡茶藝協會的推廣及代理，銷售到馬來西亞、新加坡等地，年銷售量約六千把。此外他也設計研發了多種相關產品如烘爐、燈具等，充滿禪機的意境廣受各地茶藝館的喜愛。為了控制品質與市場流量，鄧丁壽的古逸壺每年都會推出六至七種新款，每款產量最多不超過七五○把，並分天、地、人號，在台灣鶯歌以模具生產後平均銷售至亞洲各國，不使市場過度集中。他頗為自得地表示，自己應可說是數百年來，改變中國茶器機能的第一人了。

紅遍對岸大半邊天以後，鄧丁壽還曾風光應

▲鄧丁壽的古逸壺每一把的造型也多深具創意（茗心坊藏）。
▼鄧丁壽翻坯量產的古逸壺每件都經過精心繪圖設計，產品可說無懈可擊。

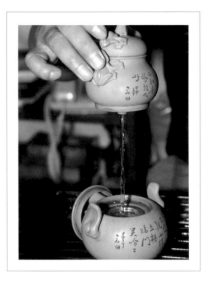

邀前往北京展出，並驚動當時的海協會副秘書長唐樹備前往捧場致詞。之後且立即有台商邀他前往蘇州，在世界文化遺產之一的「周庄古鎮」成立「鄧丁壽茶藝館」與陶藝工作室，吸引中國各地陶藝家慕名前往接受他的教導。

此外，在新北市安坑的「台灣民窯」，主人麥傳亮也有個「玄機壺」，不過卻非陳景亮將氣孔置於把手的玄機，而是利用虹吸原理從壺底出水的玄機，機能上與鄧丁壽的古逸壺十分接近，且一樣擁有十年的專利權。兩者最大的不同，是古逸壺用手指控制氣孔來做出水或斷水：當需要品飲、倒出茶湯時，只要以食指按住壺蓋上的氣孔，彈指開合即可運用自如地將茶湯倒出。而麥傳亮的玄機壺則是利用壺身與壺蓋相通的洞口，藉由開關壺蓋而出水或斷水，既可有效控制茶湯量，使茶水不外濺，更不會造成壺蓋脫落。並因壺身高度氣密而較能保留茶葉香味，使泡出的茶湯比傳統茗壺更加香醇。

台灣岩礦壺的崛起

儘管中國宜興壺經過五、六百年的發展，並以朱泥、紫砂等胎土與特色廣受青睞。不過近年卻也有愈來愈多的台灣陶藝家，在使用宜興的土胎、配方、考證後，轉而投入台灣岩礦陶土的研究，在台灣多元地質、土胎、岩礦的特性組合上展現不

同的風貌，貼切地泡出各種不同茶湯、醞釀出不同風味的質感。

為了創作出足以與宜興壺抗衡的作品，就讀美工科時曾在曉芳窯工讀，退伍後更親赴茶行工作多年，本名廖志榮的古川子，壺藝創作就是以喝茶所累積的經驗為基礎，除了在造型上兼顧實用性與藝術美感，更重視壺與茶的相互關係，要求盡可能地展現茶葉的品質。因此採用本土數十種天然岩礦結合陶土調配，經過十多年的研究與不斷試窯創作，終於讓台灣岩礦壺的表現臻於完美階段。

古川子說十多年前，他先「知己知彼」地研究宜興壺，甚至不惜將高價購得的宜興老壺打破磨碎，還原後與其他陶土混合試驗，有時也直接購買宜興朱泥或紫砂做壺，發現與台灣土燒製的壺所沖泡的茶風味迥然不同，因礦物元素的差異而影響茶湯質量；由於「紫砂」

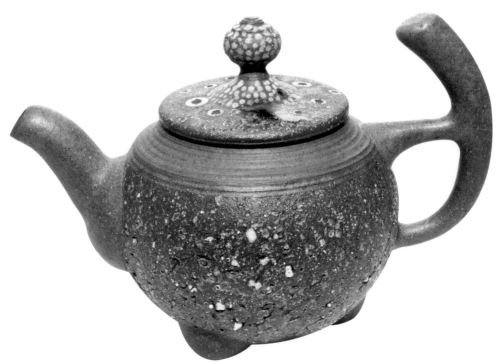

▲古川子的岩礦壺充滿台灣味。

含有砂的成分，或許正是宜興壺泡茶廣受喜愛的原因。他說台灣也產陶土，並以北投貴子坑、中部苗栗一帶為多，用本土陶土再大膽加上北投唭哩岸石或花蓮大理石等磨碎混合，以三成五左右的比例調配使用，所燒製的茶壺不僅質感特殊，泡出的茶湯應更勝傳統宜興老壺，讓他興奮不已。

古川子說台灣的石頭一般統稱為岩礦，而岩礦壺則源於古代道家取材麥飯石、陽啟石等的「藥石理論」，其實台灣的岩礦豐富且具多樣性，早有「地質家樂園」的封號。使用台灣岩礦做出來的陶壺筆觸粗獷，且最適合軟水沖泡、改變茶湯口味；還因為壺中的礦物元素會將茶的苦澀轉為中性、變得柔順，還可以喝得更健康，更堪稱台灣本土壺的代表。

此外，台灣岩礦壺因多次高溫氧化還原，熔點可高達攝氏一二五〇～一三〇〇度。高溫還原下大量的碳素與壺土坯內的矽、鉀、鈉、鐵產生共熔現象，使得土胎

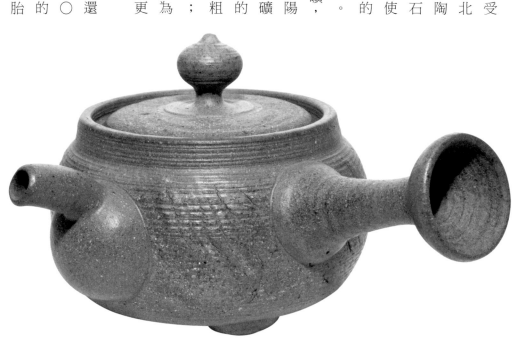

▲古川子的側把岩礦壺。

質地更加堅硬，壺胎呈現光芒的質感。尤其經久使用與滌拭後更增溫潤，可以堅緻如金，適宜沖泡老茶、普洱茶、重發酵與重焙火茶。

一九九九年震驚全球的九二一大地震，儘管為南投縣鹿谷鄉帶來重大災難，卻也將過去深埋在地下、根本無法以人工挖掘採集到的岩礦意外震出，讓古川子與師兄鄧丁壽兩人思考重塑新生命，變成世代代取之不盡的製壺原料，用以幫助受創民眾開創新的商機，絕對功德一件。主意拿定後立即多次深入災區帶回各種岩礦反覆試驗，其中綠泥石、頁岩、鞍山岩、蛇紋石、貝化石、磁鐵礦、梨皮石、麥飯石等，都是質地十分優良的製壺材料，且數量多到三輩子也用不完。

因此鄧丁壽特別在以凍頂茶聞名的鹿谷鄉，以組合屋搭建了一座陶藝工作室「壺蝶窯」，與古川子兩人聯手開創新機，以台灣岩礦為原料，免費教導茶農製作陶壺，鄧丁壽甚至自行籌資購買轆轤贈予，希望能幫助茶農浴火重生，「將大地撕裂的產物還原成器皿，將上帝帶來的災難變成上帝賜予的禮物」。

台灣岩礦壺強調以自然入釉，取材自樹木灰或泥漿，甚至溫泉泥、茶渣等無一不可以入釉，例如以茶葉磨成粉狀後作為灰釉，不僅可以避免化學溶劑傷害，更可以讓茶壺外觀呈現茶葉原有的釉色，也最受茶人的青睞。

鄧丁壽則不僅深居鹿谷採集岩礦做壺埋首創作，也不斷嘗試加入各種元素或素

▲古川子的近作有愈見繽紛的色彩表現。

材，使創作壺更兼具藝術美感與實用性。例如他不惜以貴重金屬「璧璽」加入岩礦與陶土，所成就的茶壺造型律動飽滿，發出的強勁生命之氣，以及粗中更見細膩的筆觸，令人激賞。

我曾廣邀資深茶人與藝文界友人，將鄧丁壽的璧璽岩礦壺代表作當場品鑑測試，不僅用以沖泡後發酵的普洱茶或其他重焙火茶品，最能將茶氣與韻味作最高境界的表現；而兼容並蓄的三點金格局與貴氣逼人的霸氣，更堪稱是無懈可擊的壺藝經典之作。

二○○三年十二月十日晚上，由我策劃主持、《普洱壺藝》雜誌協辦，在台北市西門町「紅樓劇場」所舉辦的「九二一重建區名茶品賞會」上，鄧丁壽與古川子帶領眾多弟子與鹿谷鄉茶農，以九二一落石結合陶土所燒製的台灣岩礦壺，在品茶會上受到各界的驚嘆，更得到官方重建委員會的高度肯定。認為各種不同造型與風格的岩礦壺不僅充滿濃郁的台灣味，更能展現「陶土是肉、岩礦是骨；有骨有肉才能成體、有骨

▲鄧丁壽融合璧璽與台灣岩礦所成就的名壺堅緻如金，是近年罕見的壺藝經典。
▼德亮（左）在紅樓接受鄧丁壽（中）與古川子（右）致贈聯手創作的陶色炸彈。

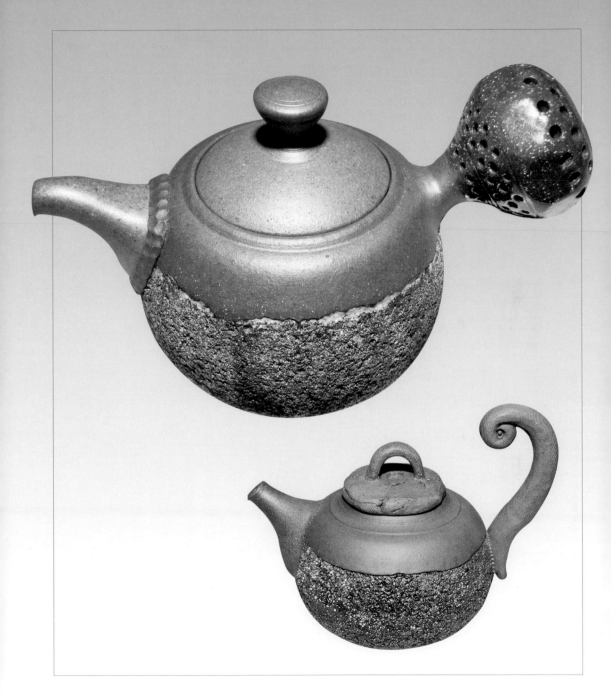

▲ 創意元素無限是鄧丁壽岩礦壺的最大魅力。
▼ 鄧丁壽岩礦壺多半擁有創意十足的造型。

氣」的台灣生命力，讓當時擔任主持人的我也不禁熱淚盈眶。

鄧丁壽與古川子當場並以兩人聯手燒製的一枚「陶色炸彈」送給德亮，宣告台灣岩礦壺正式在國際舞台引爆。古川子也致贈了一個刻有「台灣岩礦壺發現者——詩人德亮」岩礦專屬杯具。

現場百多名茶友在親身體驗台灣壺的特色，並與傳統宜興壺實際比較後，大多表示二者不僅在觸感與口感明顯不同，經過岩礦壺沖泡所立即提升的茶湯風味，更令人感到不可思議。也是多年來不斷提倡「喝台灣茶、用台灣壺」的古、鄧兩人，最感驕傲的「歷史成就」吧？

古川子與鄧丁壽還有一項重大貢獻在於廣收弟子，十多年來培養出無數傑出的壺藝家，為台灣茶器不斷注入新活水，如長弓、吳麗嬌、三古默農、廖明亮、游正民、洪錦鳳、郭宗平、古帛、廖吳素琴、古天、古心以及曾獲陶藝金質大獎的杜文聰等。

粗獷中更見細膩

出身日據時期就在台北大稻埕閃耀的「張仁記茶行」世家，儘管傳承至第三代就因父執輩鬧分家而在六〇年代悄悄劃下休止符，第四代的長弓卻因自小培養製茶、品茶的深厚功力，加上從小就勤練氣功至今，能配合各種茶性創作出精緻的岩礦壺，並因此闖出一片天。

▲ 長弓的岩礦壺外觀有冷暖色彩的交融搭配。

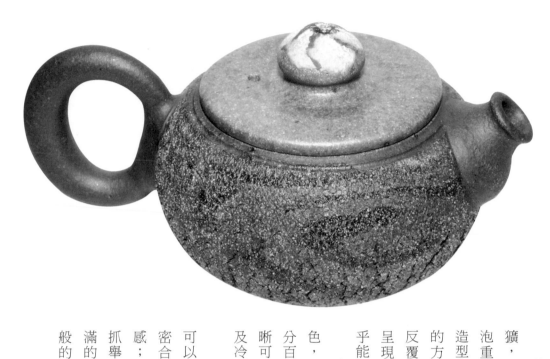

過去常有人質疑台灣岩礦壺過於粗獷，無法受到女性青睞，且多半僅能沖泡重發酵茶品等缺失，因此長弓近年從造型與坯土質感都明顯朝著「粗中有細」的方向發展，並將岩礦比例與胎壁厚薄反覆試煉，而有流水般飄逸的細緻觸感呈現，沖泡清香茶品也不虞失真，無怪乎能同時受到男女多數族群的青睞。

長弓壺與一般名家壺最大的不同特色，在充滿創意且實用性百分百的造型、粗獷中清晰可見的細膩質感，以及冷暖色彩的交融搭配。

以造型來說，寬廣的壺口可以輕易置茶而不外露，淺而密合的壺蓋呈現細緻的觸感；斗大的壺鈕可以輕易抓舉而不致燙手；短而飽滿的壺嘴尖端永遠帶有魔戒般的圈箍，淙淙有勁的出水讓

▲長弓的岩礦壺粗獷中清晰可見細膩質感。
▼長弓的岩礦壺寬廣的壺口可以輕易置茶而不外露。

人彷彿置身電影的夢幻時空，即便瞬間定格也不會有水滴殘留。

長弓的壺把設計也堪稱一絕，往往突破傳統格局而有令人驚喜的表現，有時宛如一把蓄勢待發的天弓，有時則釋出大而拙樸的律動，靜止時且隱然透露出風動的力道，倒茶時可以讓食指與中指環扣而持穩，即便剛出道的少女也不致抖動或將茶湯濺出杯外。而壺肚沉穩內斂的紋路一直延伸至壺底，如龜裂的大地期待甘霖般，霸氣十足又不失沉穩簡約之風，觀賞性的美感顯露無遺。用以試泡烏龍茶，老茶不僅能充分去除鐵觀音的焙火味與岩茶的苦澀口感，將香氣充分凝聚後釋出，老茶的韻味與濃稠的回甘更能淋漓盡致地展現。

目前還擔任公職的長弓，只有在假日或深夜才能有時間拉坏燒窯，因此作品不多，但件件俱為精品。問他退休後最想做的事，居然是「帶著小型電窯開車跑遍台灣，用每一個地方的岩礦與泥土燒出特色各異的台灣茶器」，我們且拭目以待。

鏡頭下的櫻花火舞

曾在國內各大媒體擔任攝影記者長達十八年，本名張家榮的三古默農面對各種社會層面與人生百態，常有異於常人的敏銳觀察與領悟，從新聞工作者到壺藝家的心境轉折，讓他更能以悲天憫人的胸懷積極投入創作。運用在壺藝的創作所燒造的

岩礦壺，作品具有強烈的原創性與流暢明快的個人風格。

先後接受古川子、鄧丁壽與陳景亮三位名家的傾囊相授，三古默農的壺藝兼有三人之長，卻能不受羈絆地悠遊於自我的創作天地。例如家中飼養的台灣土狗「阿默」，就經常作為他創作壺把的靈感來源，簡約的形塑與肌理分明的筆觸呼之欲出，將旺盛的生命力表露無遺，久而久之卻也成了其他壺藝家不知其所以然的模仿對象，讓人忍俊不禁。

又如陳景亮的創作壺，除了胎土質感與造型擁有別人絕對無法模仿的強烈特色外，最讓茶人矚目的，就是比起大多數的茶壺都要來得「纖瘦」的壺嘴，且以出水飽滿順暢展現非凡的製壺功力。沒想到才跟默農提起此事，十多天後就在他的茶桌上發現相同水準的壺嘴，炯炯如金的小口在藍色飽滿的壺身昂然展開，且外觀更為討喜。迫不及待取出季嫂岑篠瓊餽贈的紅水烏龍沖泡，在香氣溢滿室內的同時，細長的水流已如拋物線般注入茶海，

▲三古默農在自己的書法作品前泡茶。
▼三古默農壺把的靈感來自家裡養的台灣土狗「阿默」。

果然「出水三吋不開花」，斷水也有碟式煞車的精準，讓我驚喜異常。

而經常透過鏡頭看世界的敏銳視覺，也使得他在壺藝上除了造型、質感以外，還有色彩飽滿的獨到表現，在岩礦家族中堪稱無人能及。且不同於一般的釉料色彩，而採自包括陽明山櫻花樹灰、竹子湖劍竹灰、燕子湖草灰、茶灰等各種天然樹灰等調配而成的天然美麗色釉來融入作品，讓手創的壺具或杯具更具繽紛活潑的意象。

三古默農說櫻花樹天然灰釉的燒造並非易事，必須掌握還原燒窯的技術，而且要有耐心長時間苦守「熱窯」重複烈火焚燒，千錘百煉至攝氏一三○○度，成功率極難掌握。所燒造的茶壺彷彿藍寶石般優雅的璀璨注入肌理分明的壺身，充分展現力與美、線條與色彩多元的豐姿熟韻，令人激賞。

作為台灣第一家岩礦壺與茶服專賣店，麗水街的「三古手感坊」儘管經常擠滿了各地慕名而來的國際友人，主人三古默農卻依然自得地在一隅拉坯、泡茶、插花或勤練書法，不斷將多元風貌注入創作壺中，讓我想起小時最愛看的卡通「小蜜蜂」，朗朗上口的主題曲「嗡嗡嗡、一天到晚忙做工、有恆一定會成功」，不正是他的最佳寫照嗎？

▲三古默農的纖瘦壺嘴在藍色飽滿的壺身，外觀更為討喜。
▼三古默農的岩礦壺有炯炯如金的小口與色彩繽紛的壺身。

女性主義婉約注入

身兼岩礦理論家與壺藝家的吳麗嬌，也是早已取得認證的泡茶高手，壺藝與茶藝合而為一的身分使她備受矚目，尤其為台灣壺藝界「打造一把新的鑰匙，開啟一扇新的視窗」的企圖心，更令茶藝界驚豔不已。

難得的是同屬岩礦家族，吳麗嬌在造型與肌理質感的表現，都有強烈的自我風格呈現。尤其強烈女性主義婉約的注入，更能運用不同的技法與素材融合，達到沉穩、內斂卻又不失律動的柔情釋放，也能跳脫傳統文化的束縛，傳達新的人文精神，令人眼睛為之一亮。

以吳麗嬌二○○九年入選「金壺獎」的「泥凝」為例，淺墨綠色的壺簷、提把與壺嘴三者連成一氣，將斑燦奪目的壺身點綴得更加玲瓏有致，讓人彷彿置身春天的櫻花樹下，周邊則百花齊放，共同歌頌生命的美好。提把宛如女性幽雅地弓著身子，不僅推動著青春，也凝視著正中的壺鈕吧？做為壺鈕的一枚海邊岩石，

▲ 將壺藝與茶藝合而為一的吳麗嬌。
▼ 吳麗嬌在造型與肌理質感都有強烈的自我風格。

岣嶙中不失雅趣地橫臥在黃褐素化的壺蓋之上，帶點慵懶的樂活情懷，又與昂然仰首的壺嘴相互輝映，為完美的新女性主義劃下漂亮的句點。

吳麗嬌表示由於家人的全力支持，才能在家敲打岩礦、磨碎入陶持續創作不懈，並成立「茶陶工作室」。而經由專業品茶的訓練，針對不同茶性進行土胎配製，一直是她從事手拉坏岩礦壺創作追求的目標，希望岩礦壺與茶葉能夠水乳交融。在創作過程中，她也不斷嘗試經由高溫燻燒技法，以茶、香灰、木炭、稻草、貝殼，乃至一切隨機取得的自然元素做為岩礦壺的自然釉色，使岩礦壺外貌展現的語彙更加豐富。

例如四〇年代桃園鄉間僅存的土角厝，儘管多已成廢墟，卻是台灣早年農業社會風貌的縮影，吳麗嬌特別擷取其中土料，靜置一段時間後再篩釋、去除雜質，並融入岩礦中創作，燒製的茶壺保留了鄉土的記憶和情感，格外令人珍惜。

野溪岩礦的飽滿熟韻

早期以「白夜」為筆名創作岩礦壺，其間曾一度淡出，轉戰廣告傳播事業；身

▲ 針對不同茶性進行土胎配製一直是吳麗嬌創作的目標（蘇玉興藏）。

▼ 吳麗嬌以土角厝土料融入岩礦燒製的茶壺。

為中和游姓大家族的一份子，游正民沒有任何世家子弟的浮誇與嬌縱，反而在事業達到顛峰時急流勇退，再度投入創作壺的行列，從炫燦歸於平淡後更繳出了漂亮的成績單。

游正民說經常要開車赴三義至當代陶藝館繳交茶壺，有次女兒向學校請假說「要跟爸爸去賣茶壺」，讓班導師嚇了一跳，以為家境清寒迫使小孩必須連袂到夜市擺攤，趕緊做家庭訪問，看是否需要發動同學募捐，讓他啼笑皆非。

近年台灣岩礦壺在對岸發燒，北京、上海等地甚至出現不只一家的專賣店，在大眾傳播領域游刃有餘的游正民，創作壺也多能精準切入，往往連夜趕工拉坯燒窯，依然供不應求，因此創作的多寡也與體重成反比，始終胖不起來的瘦削身材讓台南開設漁場的岳父心疼不已。

游正民的創作風格較為多元，造型豐富而多變化，例如以四支壺嘴、提樑可以三六〇度旋轉的「多嘴壺」，設計上就頗具巧思，壺蓋無須再開氣孔，任何一個方向都能順暢出水，外型也甚為討喜。再看

▲游正民以本土肉桂葉天然釉所成就棉絮般環繞的岩礦壺。
▼游正民頗具創意的多嘴壺，提樑可以 360 度旋轉。

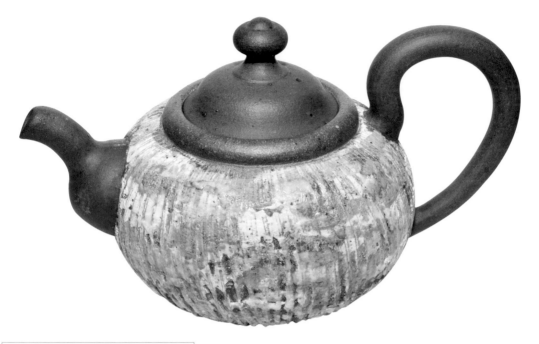

看他以本土肉桂葉晾乾後燒灰再拌
以石英礦石所成就的天然釉色，整
體呈現棉絮般的輕柔，有效減去寬
廣口緣的負重感，黑亮的壺鈕與提
把則一前一後演繹出完美的曲線，
用以沖泡普洱茶或鐵觀音都能將飽
滿的熟韻完全釋出。

　　游正民說他喜歡前進台灣各地
溯溪，在南橫或宜蘭、新店等水流
淙淙的溪邊撿拾野溪岩礦，敲碎研
磨後融入陶土創作，成為多數作品
的主要岩礦成份，泡茶時彷彿站在

▲ 游正民的岩礦壺造型豐富且釉彩也多變化。
▼ 游正民用野溪礦幻化的岩礦壺泡茶。

溪邊，空氣中不斷釋放的負離子正伴隨茶香一起入喉，最是愜意不過。

手染元素與創意

從事手工傳統服飾創作多年的洪錦鳳，始終認為現代茶人已進入美學的新茶文化時代，茶人除了追求茶湯口感以及百家爭鳴的泡茶「工夫」外，所搭配的服飾也很重要。只是長久以來，缺乏美感的穿著影響了茶藝美學的整體表現，而茶藝館千篇一律源自傳統中國的「鳳仙裝」或「唐裝」，不僅缺乏特色，也難以襯托台灣多元繽紛的茶藝風格。因此她以傳統手工致力發展台灣新茶人服飾，專注為茶人設計服裝，除了融合手繪、臘染、水墨、手染的藝術表現，也企圖為茶藝文化注入新的元素活水。

洪錦鳳近年也積極投入岩礦壺創作，並成立「北投窯」同步推出「手工量產」的茶器。

由於早年曾在嶺南派大師古閩門下習畫，也曾向國寶級的工藝大師黃歌川學習藝術臘染，後來又向古川子學壺，三者揮灑自如不斷激盪出創作的火花，表現在茶壺的創作上，更能表現台灣岩陶與服飾剛柔並濟結合的美感吧？

可愛教主原創風格

此外，岩礦家族中號稱「可愛教主」的杜文聰，則是最

富點子，且得獎紀錄最多的成員，幾乎每一把壺都有令人驚嘆的造型，或可愛到不行的創意，每次欣賞他的新作都有不同的驚喜。

曾獲二〇〇六年台灣陶藝界最高榮譽的第三屆「台灣陶藝金質獎」的杜文聰，由於擁有十五年國際貿易商品設計的實務經驗，壺藝作品具有強烈的原創性與流暢明快的個人風格。造型往往跳脫常見的格式，例如由提把、壺嘴構成的三足鼎立底座，將原本創意流線的壺身襯托得更為沉穩自然，現代感的弧形提把則宛如虹的弓拉開無限的張力與活力，更能彰顯壺蓋溢出的茶香，堪稱沖泡鐵觀音茶與其他重發酵茶類的首選。

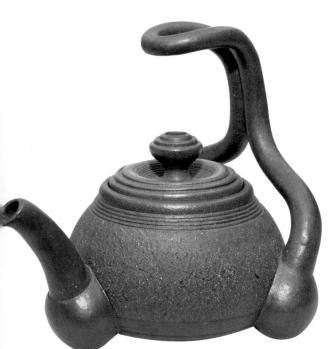

▲杜文聰的岩礦壺最富於造型的變化。

質感、釉色與造型創意 ⑧

紫色羊脂玉

是外壁不慎沾上了油漬，或者掌心滲出的微汗使然？確認已經淨手的我，從洪文郁手中接過來的粉紫色茶壺，儘管造型上並無特殊之處，但光滑細膩的色澤，以及溫潤柔軟的觸感，彷彿表面包覆了一層看不見的油脂；緊握手中，肌膚相觸的溫熱感度瞬間直抵腦門，令人不可思議。

在當代文學大師川端康成的諸多作品中，引起最多爭議的《千羽鶴》，儘管以跨越兩代男女「不倫」情愛糾葛為主軸，但主角其實是「在白色的釉彩裡面，透著輕微的紅」，作為茶器的一只志野古瓷水罐吧？書中不僅一再重複以「看似冷漠，實際卻很溫暖、嬌豔的肌膚」，明喻古瓷釉色的質感。更透過男主角菊治的撫摸，而有「柔和得像女人的夢一樣」、「從古瓷有深度的白色肌膚中，靜靜透出一股嬌豔燦爛的光澤」、「充滿著無限生機，使人有一種官能性的感應」等充滿情慾的細膩描繪，莊重繁複的茶席反而被輕描淡寫地帶過。

比較起來，以擋坯或灌漿做成的宜興紫砂或朱泥，與轆轤拉坯或手捏成形的創作壺，儘管技法迥異，但胎土與釉料的先天表現，或經打磨拋光；或因坑燒、燻燒、

柴燒等不同燒窯方式，甚至陶藝家刻意留下的筆觸等，都會影響茶器外壁的不同質感。

單就細膩度來說，高溫燒製的瓷釉一般都比陶器要來得光滑細緻。遺憾的是：在我曾經接觸過的千百種茶器，其中不乏作為日本幕府官窯的志戶呂燒、備前燒、有田燒；以及號稱「白如玉、薄如紙、明如鏡、聲如磬」的景德鎮瓷，或英國骨瓷等十數件國寶級名器，儘管價值不菲，但要直接與女性嬌豔的肌膚劃上等號，顯然都還有一段距離。

因此一度懷疑川端的描繪純屬大師的個人想像，洪文郁的新作卻讓我重新喚醒了年少的浪漫遐思。在微黃的滷素燈照拂下，茶壺並未反射出一般瓷器的耀眼光芒，反而如少女吹彈可破的肌膚般，呈現沉穩內斂的光澤，溫柔而綿密；平滑流暢的肌理也飽含了勻潤的勁道。儘管外觀上的創意無法與國寶名器相較，但純就質感的細膩度來說，顯然只有盤過數十年歲月的和闐羊脂古玉可堪比擬了。

▲ 洪文郁的紫色茶壺呈現少女肌膚般的勻潤質感。

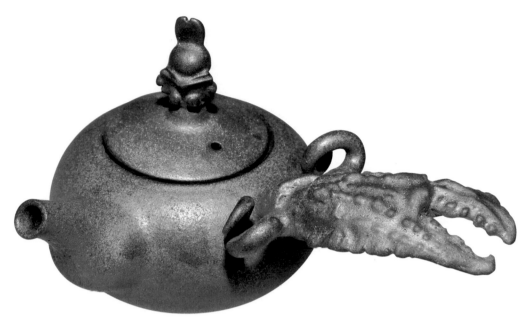

長時間在中部山區苦守寒窯的洪君，

近年致力研燒北宋一度失傳的天目黑釉

茶碗，難得燒出的茶壺，甫出手就讓我

驚豔。他說從胎土及釉色的調配，以及

超過攝氏一三八〇度高溫燒窯的不斷試

煉，失敗的次數幾乎讓他耗盡家財；而

粉紫色的呈現純係上帝欽點，並非用釉

所能控制，只能以「神來之筆」解釋了。

鐵鏽、螺絲、機械獸

拙樸的天然陶土「窯」身一變，竟

成了鐵鏽般的機器人茶倉或螃蟹大螯，

讓人聯想近年超火的電影「變形金剛」。

曾獲第二屆台灣金壺設計獎銀牌的張山，

喜歡將陶做成鐵鏽效果，並展現來自於

周遭生活的趣味，既給人深沉的反思，

也展現陶瓷藝術的不同質感與媒材運用。

張山的創作風格充滿人類面對機械

文明的反思，更不乏鐵鏽呈現的機械怪

獸趣味，往往帶給觀者無比的震撼。長

▲ 張山以兔做鈕、以螯做把的鐵鏽陶壺（御林芯藏）。

期擔任國小教師的張山，環境生態給了他源源不絕的創作靈感，將自己對生態屢遭人類破壞的焦慮，用火與土一一呈現，擬人化的水族、飛禽走獸，加上超夯的無敵鐵金剛，彷彿卡通電影裡的機械怪獸或神奇寶貝，全部披上了斑斑鐵鏽，在人類品茶的天地中作各種角色扮演，展現陶瓷藝術的不同質感與媒材運用。

一樣面對現代機械文明帶來的疏離與焦躁，壺藝家李仁嵋則以螺絲釘造型做為提

把、壺蓋及壺口，創作的「機械壺」不僅造型引人深思，用來泡茶時感覺自己像隨時隨地被上緊的螺絲，無法獲得喘息的空間，不正是努力拼經濟的現代人忘忘心情的寫照嗎？

其實李仁嵋的創作壺還有很多匪夷所思的獨特創意，例如茶壺躺在茶海懷中、或大小兩支壺如連體嬰般緊連接的母子壺，甚至彷彿一截截試管拼湊而成的茶壺、石磨般「擠」出茶湯的擬真壺、上下相連既有提樑又有側把的打水壺等，讓人忍不住會心一笑。

▲張山為機械獸或神奇寶貝披上鐵鏽，在品茶的天地中作各種角色扮演（御林芯藏）。
▼李仁嵋以螺絲釘造型燒製的「機械壺」。

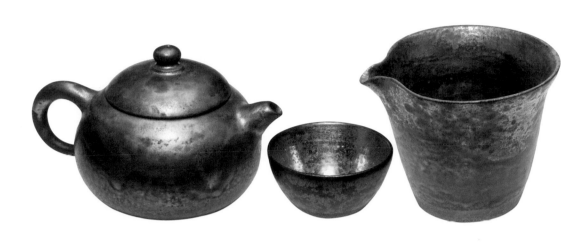

黃金鐵陶台灣泥

新銳陶藝家吳晟誌使用瓦斯窯或電窯，卻以單掛釉燒出柴窯般黝黑的金屬質感，加上彷彿金屬氧化的金花妝點，成就今天獨一無二的「黃金鐵陶」作品。

吳晟誌說自己從不間斷尋覓合適的礦土，將適合的泥料送做堆用於創作。他頗感驕傲地表示：相關研究報告顯示全世界有十二綱土，面積僅三萬六千平方公里的台灣卻能擁有其中的十一綱，幾乎囊括了九成以上，堪稱泥料的天堂。因此他說能夠充分掌握台灣土質的特色，就能創作出獨特風格的作品。

釉色呈現璀璨的金花，吳晟誌說除了泥土的調配，釉料也全部自己調製，再加上燒窯溫度的火候與經驗不斷累積的技巧，金花才能破「黑」而出。

堪稱「我們一家都做陶」，雙親是人稱「台灣泥的魔法師」的吳政憲、劉映汝，吳晟誌從小在火與土的環境中成長，耳濡目染雙親孜孜不倦

▲ 吳晟誌的鐵陶壺充滿現代創意又不失台灣特色（周在台藏）。

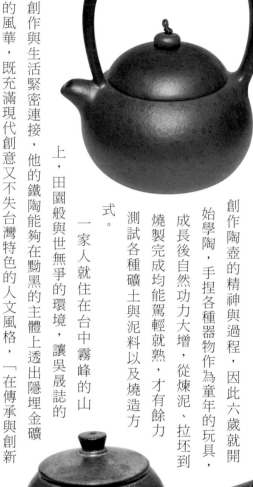

創作陶壺的精神與過程，因此六歲就開始學陶，手捏各種器物作為童年的玩具，成長後自然功力大增，從煉泥、拉坯到燒製完成均能駕輕就熟，才有餘力測試各種礦土與泥料以及燒造方式。

一家人就住在台中霧峰的山上，田園般與世無爭的環境，讓吳晟誌的創作與生活緊密連接，他的鐵陶能夠在黝黑的主體上透出隱埋金礦的風華，既充滿現代創意又不失台灣特色的人文風格，「在傳承與創新間架起一座聯繫的橋」正是他當下努力的目標。

與火共生的亮麗釉彩

從淡水聖約翰大學對面的小徑進入，人煙逐漸稀少的密林中，車輛在雨後初晴的顛簸幽徑數度陷入泥陣，忽然一陣狗吠，江玗的「法窯」豁然出現；像是早年雞犬相聞的農家，柴窯竄出的縷縷輕煙正裊繞，為一旁的大榕樹輕披白色夢幻的薄紗。

透過偌大的透明玻璃窗望去，原本專注拉坯的江玗猛然站立，笑臉盈盈地面向我們揮手。

才剛剛結束在新北市的柴燒天目個展，許多人將江玗歸類為柴燒藝術家，其實只對了三分之一，因為除了以全台唯一用匣缽柴燒天目碗而聲名大噪外，江玗其他

▲ 吳晟誌母親劉映汝的鐵陶提樑壺。
▼ 吳晟誌的黃金側把鐵陶壺（周在台藏）。

▲ 江玗的天青陶壺，釉色係以土石原料調配（蘇玉興藏）。

作品全都以瓦斯窯燒製，包括他最著名的青瓷釉、白釉以及紅鈞釉在內。

篤信佛教的江玗，作品總給人素雅、寧靜、溫潤、厚實的感覺，即便色彩斑燦豔麗的紫紅鈞釉也不例外，由於採用天然植物灰，加上柴燒留下的餘灰與水塘的淤泥，所調出燒成的釉色呈現豔而不俗、飽滿而不喧鬧的意境，正是長年的內在修為所致吧？

又如他的天青陶壺，儘管他費盡唇舌企圖說服我，希望呈現「山」的感覺，我想到的卻是電影「龍門客棧」中的俠女，頭戴黑色斗笠並以薄紗掩面，裙襬下還四平八穩地擺開決戰的陣勢。他說青瓷釉係以土石原料調配，而所有作品均可發現的黑坯，以及金箔落款兩項就是辨識江玗壺作的最大特徵。

江玗說他一直希望用古老的方式創作青瓷，無論器型的線條或釉色，呈現溫柔淡雅的意境，與隨順雅致的情趣。即便是「量產」的壺，除了以注漿成形外，從配土、配釉、燒製都親力而為，藉由土與火的體現，打造敦厚溫柔而內斂的美。

玲瓏有致的釉色舞動

當代陶藝大師陳佐導向以精彩用釉而聞名，作為他嫡系傳人的陳雅萍，對釉色

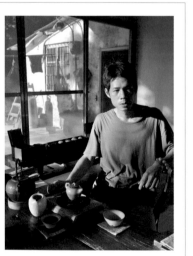

▲ 江玗色彩斑燦豔麗的紅鈞釉。
▼ 江玗在淡水的法窯工作室泡茶。

的掌握與呈現也十分精準，過去很長一段時間投入生活陶創作，就始終以千變萬化的亮麗釉彩受到矚目。儘管年輕，才氣與功力卻非同小可，近年逐漸以茶壺為創作重心，除了令人驚嘆的用釉功力外，造型與手感也與宜興壺或一般創作壺大異其趣，洋溢著生命力十足的飽滿境界。

陳雅萍喜歡在主體大膽使用黑色或其他深色系，卻巧妙地在壺嘴、壺蓋或提把上燒出半浮雕式的釉彩圖案，而非整片的覆蓋；玲瓏有致的舞動為原本大氣而渾圓的茶壺，注入細膩動人的婉約質感。而作為一位必須相夫教子、侍奉公婆，還得打理全家三餐的女性藝術家，儘管跟台灣傳統媳婦一樣永遠有忙不完的家事，仍能隨時保持工作室的潔淨與舒適，更令我深深感佩。

因此有時她也會在壺身或壺蓋嵌上一顆顆晶瑩剔透的珍珠，串起如鵲橋般的夢幻項鍊，圈住的不僅是茶壺，也有更多女性專屬的浪漫思維吧？無論用釉與燒窯都得自陳佐導真傳的

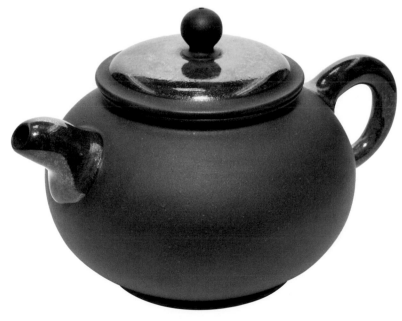

▲ 陳雅萍大膽採用黑色壺身，再巧妙地輔以亮麗的釉彩。

從肌理透出的色澤質感

高中時就讀明道中學美工科，就開始接受嚴整陶瓷技藝訓練的李永生，常常自詡在班上拉坯與成型的亮眼成績，並在畢業後投入彩釉大師林葆家門下學習用釉。多年後再考進台灣藝術大學工藝設計系，比起其他壺藝家，李永生除了有才氣與「入世」的不斷歷練外，更有學院完整的薰陶為基礎。

長年鑽研在壺的天地，李永生說他領悟到型、色、質三種元素的調和：在古器皿與現代用品中創新「型」，更在林葆家的傳授和自研礦顏中找到獨特的「色」，他的作品以自然為走向，生活中的人、事、物皆可作為創作的取材，並賦予新的生命。

陳雅萍，在釉料與火的呢喃中，不斷發掘窯變的夢幻與詩情；在與火共生的藝術中，陳雅萍拿捏得恰到好處，使得作品始終「如花朵綻放於亮麗光彩之中」。

和成窯的資深陶藝家鄭竣豪，在不斷實驗油滴天目的釉色過程中，有天忽然靈機一動，油滴天目釉從古到今，始終作為天目碗炫麗釉彩的呈現，何不小小顛覆一下人們的既有印象？主意已定，便開始著手研究將天目釉彩注入創作壺之上，幾經失敗後終於燒出了色彩璀璨的油滴天目茶壺，為台灣壺的創新又添一筆。

▲陳雅萍對釉色的掌握與拿捏極為精準。
▼鄭竣豪的油滴天目茶壺。

厚實飽滿的圓潤磚胎

我在花蓮就讀高中、甚至因聯考落榜而屢敗屢戰時，常常

不好好唸書，反而帶著饅頭與木炭到處找石膏像苦練素描，當

時最常跟我一起切磋的就是黃銘昌與楊正雍兩位不同校的同齡好友。

失聯三十多年後的今天，當時考取美術系的黃銘昌成了縱橫藝

壇的知名西畫家，進入中文系的楊正雍則悠遊於陶藝的世界，

就讀法律系的我也從未放下畫筆。而另一位較有聯繫的同學陳

敏明，則已是台灣唯一也是最傑出的空拍攝影家，某天經由他不經

面的感覺，不僅細緻靈巧、圓潤典雅，也頗富創意。

壺，則是在原有的陶土本色外做出茶湯溢滿而濺出水

足球表面幾何刻畫的面紋。而另一組粉天青釉

將壺體拉坯成球狀後，再一刀一刀「削」出

例如世界盃足球賽開打，李永生立即有了新的靈感，

上釉彩，而是從肌理透出色澤的質感。

調和出來的土質，加上彩繪後所呈現的不僅僅是土坯塗

成就沉穩且極富變化的作品。尤其利用大自然各種礦物

穩定、開片緩慢，在燒成以較長時間讓其緩緩降溫，而

的高溫焠煉，呈現璞玉般溫潤光滑的質感。他說為了讓釉色

細看他粉青釉色的壺面，透過攝氏一二五○～一二六○度

▲ 李永生為世界盃足球賽開打而削出的足球壺。
▼ 李永生的粉天青釉壺營造茶湯溢滿而濺出的意境。

意的提及，我們終於在楊正雍位於八

里的陶藝工作室見面。當一件件溫潤

圓滿的茶器呈現眼前，我也深深領悟，

當年苦練所扎下的素描基礎確實沒有

白費。

　尤其近年採集台南六甲特有的「磚

土」，再加上觀音山的竹炭以攝氏一

○二○度所燒造的茶壺，儘管保留了

紅磚本色而沒有亮麗的釉彩包覆，甚

至還有磚牆常見的歲月吻痕妝點，握

在手中依然可以感受厚實飽滿的圓潤，

呈現泥土最深層原始的感動。細看他

詼諧卻不失沉穩的造型：頂著一朵大

雞冠的公雞，以雄赳赳的氣勢作為壺

嘴，尖嘴斜角的設計也使得出水順暢、

且斷水不留水痕。至於壺鈕則是一頭

如意羊，端坐壺蓋的正上方，令人感

受生氣盎然的律動。楊正雍解釋說雞

羊的諧音正是吉祥，因此取名為吉羊

如意壺，中文系出身的陶藝家果然有

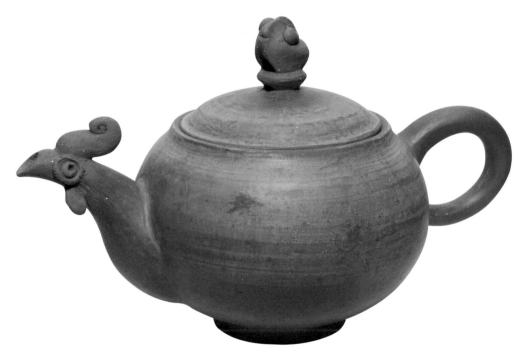

▲ 楊正雍以磚胎成就的吉羊如意壺。

學問。

不過楊正雍也表示，磚胎茶壺僅適合沖泡重發酵的鐵觀音或後發酵的普洱等茶品，兩者相得益彰可以成就完美的茶湯表現。壺底橫書的「正雍」落款，也往往被由右至左唸成「雍正」，彷彿清朝盛世君臨天下的帝王復出江湖，讓人不由得肅然起敬。

再如一把荷葉綻放構成壺口的「荷風壺」，壺蓋取下後倒立就成了一只玲瓏有致的陶杯，可以當作茶海或蓋杯使用；不過作為陶杯的壺蓋無法開氣孔，因此壺口就做成橢圓形，當蓋上圓形壺蓋，多出的縫隙就成了天然的氣孔，頗見他細膩的巧思。

楊正雍也常用瓷土上釉製壺，一把青綠色滿布花漾明理的瓷壺，搭配敦煌飛天的壺把，攝氏一三〇〇度以上的高溫焠煉，就成了一件溫馨極簡的飽滿茶器，體態豐盈的曲線令人沉醉，而呈拋物線湧出的金色茶湯更讓我佩服他的製壺功力。正如他所說「陶作的誕生，若沒有經過高溫的鍛燒，就只是一塊泥土而已」，因此「每一件陶品的孕育，都是藝術家一次身心焠煉的結果」。

▲ 楊正雍的荷風壺可將壺蓋取下作為陶杯使用。
▼ 楊正雍的青綠瓷壺極簡卻十分溫馨飽滿。

蛋糕、竹編、蓮藕壺

二〇一二年台灣金壺獎「陶藝設計競賽」頒獎典禮上，一塊切開的黑森林蛋糕就安放在上百支茶壺之中，顯得格外突兀，巧克力與奶油層層堆疊的綿密外觀看來十分可口，上頭還擺了個鮮嫩欲滴的草莓，令人忍不住食指大動。待主持人宣布得獎名單，才發現那原來是榮獲銅牌獎的茶壺創作，命名為「下午茶」，作者是年紀尚輕的壺藝家蔡佶辰，也是資深壺藝家蔡忠南的長公子。忍不住當場就相約次日，在「他們」位於內湖山居的工作室「清芳居」見面。

儘管得獎的蛋糕壺現場就被人收藏，無法盡窺其詳，但工作室還有另一「塊」切成三角形的蛋糕，蠟燭狀的紅色壺把也從獲獎的數字「0」變成「8」，顯然適用於八歲或八十歲生日；壺嘴隱藏在三角的尖端處，而奶油上鮮紅的草莓則做為壺

▲ 蔡佶辰的黑森林蛋糕看來可口，卻是泡茶順暢的陶壺。

鈕，可說創意十足。我當場徵得主人同意用來泡茶測試，不僅出水順暢，斷水也頗見俐落，難得的是數字壺把與草莓壺鈕的距離也有精準拿捏，持壺堪稱順手。常見許多壺藝家為求驚人的創意設計，往往造型奇巧卻未必實用，二者兼具的蔡佶辰蛋糕壺委實令我刮目相看。

其實蔡家大小從爸爸蔡忠南到媽媽林美雅，到三十歲出頭的大兒子蔡佶辰，次子蔡尚承等都擅於做壺。原本在夜總會擔任鋼琴師的蔡忠南，二十多年前因為愛喝茶而一頭栽進玩壺製壺的領域；先用台灣土自行調配後拉坯製作宜興壺，再逐漸發揮無限想像做出枯木、束柴、南瓜、竹系列，甚至細莖綿延纏繞的蓮藕壺等，件件都展現驚人的創意且台味十足。蔡忠南也不斷鞭策自己，從一九九五年至今，每年至少舉辦一次壺藝個展，且作品絕無重複的情形，過人的才華與旺盛的創作精力令人深深感佩。

細看他的擬真劈柴壺，斑駁的一截木頭做為壺身，伸出的木節則做為壺嘴，妙的是一把利斧砍下去就成為壺把，劈開的裂縫剛好做為壺蓋，毫無破綻的結合放在手上竟然比一般標準壺還要來得輕巧，以蓮花指的持壺方式沖水也頗為平順，且倒水將近九十度角也不虞壺蓋鬆動或掉落，讓我大感驚奇。

▲ 蔡忠南的擬真劈柴壺，以一把利斧劈下作為壺把。
▼ 蔡忠南細莖綿延纏繞的蓮藕壺。

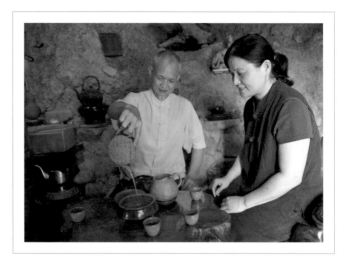

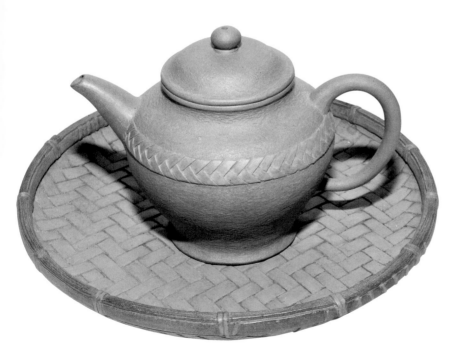

▲ 蔡忠南與林美雅在內湖沿山壁而建的「清芳居」以蓮藕壺泡茶。
▼ 林美雅看似竹編的茶壺與箕簸，卻是幾可亂真的陶壺與陶盤。

約莫三盞茶過後，女主人林美雅取出她的近作，看似竹編的茶壺與箕簸，卻是幾可亂真的陶壺與陶盤，又如鐵製飯鍋與木作鍋蓋、飽滿的荷葉壺上栩栩如生的青蛙等，其實都是可以泡茶的茶壺，令人驚豔。蔡忠南說自己曾學陶於某陶藝教室，未料才上兩堂課就關門大吉，此後唯一的老師就是當時花了十萬元高價買回的兩把茶壺。至於愛妻與兩位兒子則耳濡目染，相繼成了國內知名的壺藝家，「我們一家都做壺」的盛況更在當地傳為美談。

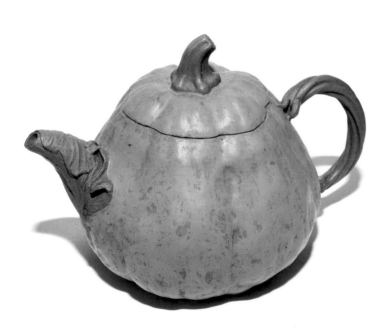

▲蔡忠南頗為討喜的瓜果壺系列。

台灣壺
黃金傳奇

金水與金箔

金價節節飆漲，從二〇〇九年十月八日創下每盎斯一〇六二‧七美元天價以來，漲勢從未停歇。國際投資大師吉姆‧羅傑斯（Jim Rogers）當時接受電視專訪指出「金價未來十年可望上看兩千美元」的話言猶在耳，沒想到不過兩年光景，二〇一一年末就已來到每盎司一八〇〇美元上下的歷史新高，令人咋舌。

金價越來越高不可攀，不僅裝金假牙或新婚購買金飾的大批民眾頻頻叫苦，就連必須以黃金做為接點的科技大廠也深受其害。不過台灣卻有不少壺藝家樂在其中，近一、兩年的壺藝展覽，就不乏金光閃閃的壺器，讓喜愛黃金的民眾與收藏家趨之若鶩。

以鄧丁壽為例，前年在台灣歷史博物館舉辦「瀚藝陶情」茶器創作個展，黃金閃爍的提把或壺鈕、口緣等茶壺與茶倉就成了全場的焦點。此外如李幸龍、劉世平、江玗、長弓、吳金維、李仁嵋等，近年也紛紛以不同材質或技法，呈現黃金美學的貴氣而深受矚目。

鄧丁壽與劉世平的黃金表現，主要是以附著性佳的「金水」做為加飾材料，使原本的陶壺呈現貴重金屬的奢華感。作法是在陶壺燒成後淋上金水，再以攝氏七二〇度左右的低溫二次燒造，因此無論耐磨性、耐洗滌性均十分優越，而品質與色感

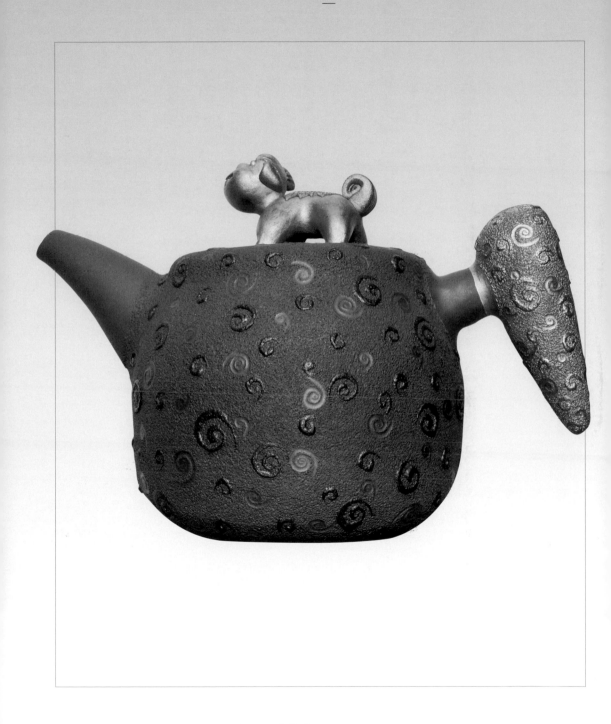

▲ 劉世平的陶壺以金水呈現貴重金屬的奢華感。

也十分穩定，不易褪色或脫落。但坏體結構的不同或二次燒結溫度的差異，都可能影響黃金發色的亮度與質感，因此非經長時間的反覆試煉不可。

趁著南下高雄演講之便，與劉世平相約在他鳳山的工作室見面，將車停妥後正想按門鈴，大門上懸掛的戶主牌「牛吃餅」

猛然映入眼簾，將自己的名字以諧音呈現，令人發噱。屋內原本傳來悠揚的古琴聲，戛然而止後卻不見古琴，原來是劉世平用數位鍵盤樂器模擬音色，再以熟練的鋼琴技法彈出。接著要我務必品嚐他用電窯烘焙的咖啡，並頗為自得地告訴我，那是自己百般嚴選的南美咖啡豆。

此外，屋內全部的桌椅板凳、櫥櫃，甚至一旁的音響、揚聲器外殼，除了電子零件，全都是由他親手以木作打造。原來劉世平不僅玩陶、玩音樂、當咖啡達人，還會像明末的皇帝熹宗一樣精於木工。一連串的驚奇，讓我初次與劉世平見面就留下深刻印象，忍不住想邀他加入「全方位藝術家聯盟」的行列。

果然是個相當有趣的朋友，劉世平愛獅子，除了大門口擺放的一對石獅子外，創作壺也多以金水造就的金毛獅王為壺鈕，作為他最主力的「飾紋獅鈕壺」系列，包括勇奪第二屆「台灣金壺獎」第一金的「金采獅鈕」在內。儘管我始終感覺像狗而使得他不太服氣，但中國古代根本沒人見過獅子，今日隨處可見的石獅子，據考證當時應該是以北京狗的形象所塑造，且比真正的非洲獅來得可愛多了。

▲ 劉世平家中所有木器都是自己親手打造。

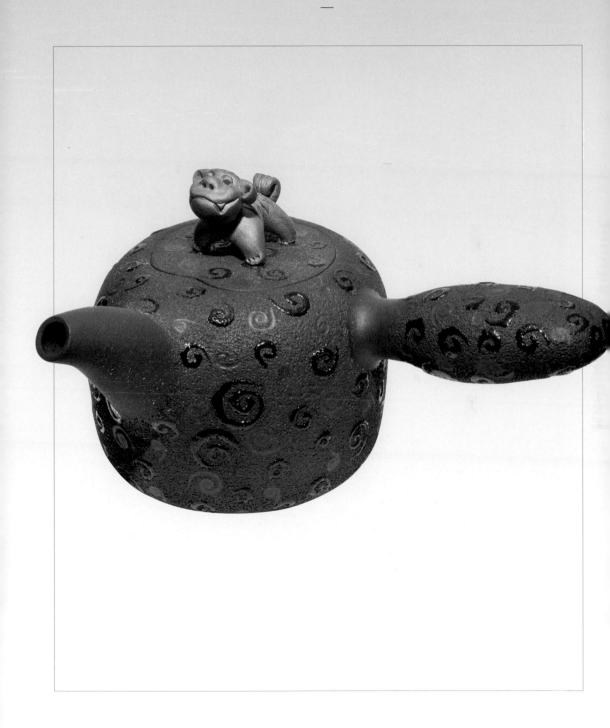

▲ 劉世平的陶壺經常出現簡化的雲彩符號。

劉世平每隻黃金獅子都有不同的表情，仔細觀察他的胎土質感，無論壺身或提把均明顯可見押印、刮花、擠泥等不同技法的軌跡，陽刻與陰刻紋飾、簡化的雲彩符號等，呈現多變的風貌、直接的感覺、細膩的技巧以及濃濃的台灣味。除了以黃金突顯華麗質感，劉世平也常以白金加飾，乍看還以為是近年頗為風行的銀壺，少了貴氣卻更為沉穩；有時他也用木材做為把手或壺鈕。劉世平說那就是他的陶藝創作風格，「重新思考陶瓷的原始實用性及功能性，創新造型技法，讓美的作品融入日常生活」。

擁有精湛的木工技藝，劉世平對木頭自然也有深入研究，經常為茶壺裝上不同的木質把手。他說台灣有三千多種樹，他都認真去了解，不僅自己種樹，也常上山下海尋找合適的木材或漂流木，包括融入壺的創作與家居的打造。而把手與壺鈕最常用的是台灣中南部低海拔的櫸榆木或黃連木。

北台灣的江玗，金質主要呈現在壺嘴、提把與落款，且全然不同於劉、鄧兩人的金水燒造，而是在陶壺燒就後，以金箔膠直接將金箔貼上，最後塗上保護漆才大功告成，所呈現的金色較為沉穩。儘管無須再經一次低溫燒造，但由於每個細節都必須重複多次黏貼，所費不貲。今日隨著金價高漲，金箔也成了壺藝家昂貴的沉重負擔。

▲除了黃金，劉世平也常以白金加飾。
▼劉世平也喜歡以木材做為壺鈕或把手。

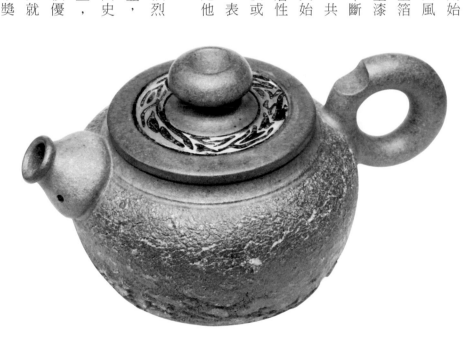

以生漆塗裝彩繪陶器
而聞名的李幸龍，則始
終不改創作的一貫風
格：在陶壺貼上金箔
後，再塗上層層生漆
共十二道，經過不斷
重複打磨、拋光，共
需花費二十～三十天始
能完成，其附著性與耐磨性
更佳，能永保如金而不致黯淡或
褪色。他說金箔大多貼上二層，表
面塗以生漆後所呈現的破裂意象，正是他
所要呈現的低調奢華。

例如以紅色為主、黑色描邊呈現強烈
中國古典雲紋，或如意雲尖圖案的金手壺，
耀眼的金手壺鈕，不僅讓我想起最早由史
恩・康納萊主演的〇〇七電影「金手指」，
更想到已經連續舉辦十多屆的台中市績優
中小企業「金手獎」，彷彿胡志強市長就
意氣風發地站在台上，高喊「乘著金手獎

▲ 江玗的金質主要呈現在壺嘴、提把與落款。
▼ 長弓以銅飾嵌入壺蓋呈現炯炯貴氣。

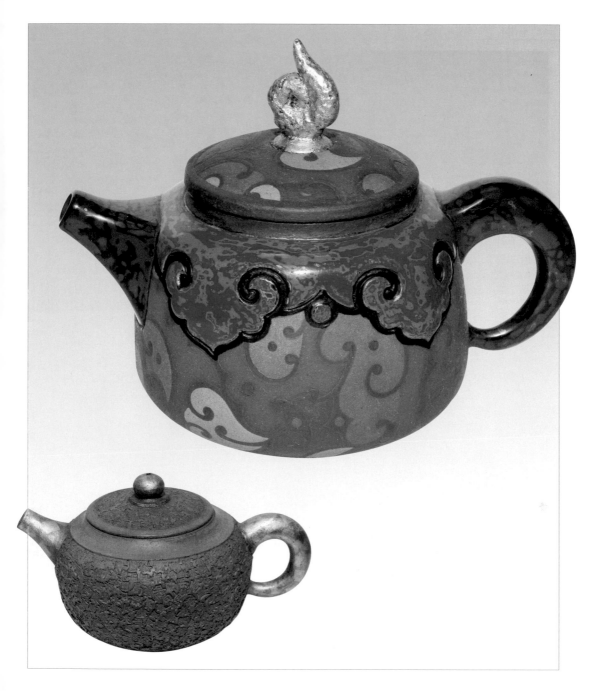

▲李幸龍紅色為主調的漆陶壺，以耀眼的金手做為壺鈕（蘇玉興藏）。
▼李幸龍貼上金箔後再塗以生漆的陶壺表現。

的翅膀，繼續起飛」。

中生代岩礦壺名家長弓，則使用銅材營造亞光的黃金印象，彷彿年代久遠的古銅金飾，表現時而沉重、時而炫麗耀眼的繽紛。作法是在完成陶壺素坯後，精算出燒成後的收縮係數，再將銅材以高溫熔塑、切割，雕飾為花鳥或官紋等古典圖案的壺蓋表層，待陶壺與壺蓋燒就後嵌入，成就金屬質感與岩礦交織、古典與現代融合的炯炯貴氣，令人愛不忍釋。

新柴燒革命

最讓愛茶人感到驚豔的則是吳金維與李仁嵋的黃金呈現，兩人完全不用金水、金箔或任何金屬材料，純粹以「一土、二火、三窯技」的柴燒烈火質變，表現出兼具黃金光澤與多種色彩自然互補的炫燦，其中且以吳金維的最為光芒耀眼。

首次看到吳金維的金壺，還以為他上了一層近似黃金的釉藥，當得知金色閃爍的亮麗純然來自柴燒時，委實令人無法置信。他說十多年來一直自行研究調配陶土，

▲ 李仁嵋閃爍如金的茶海。

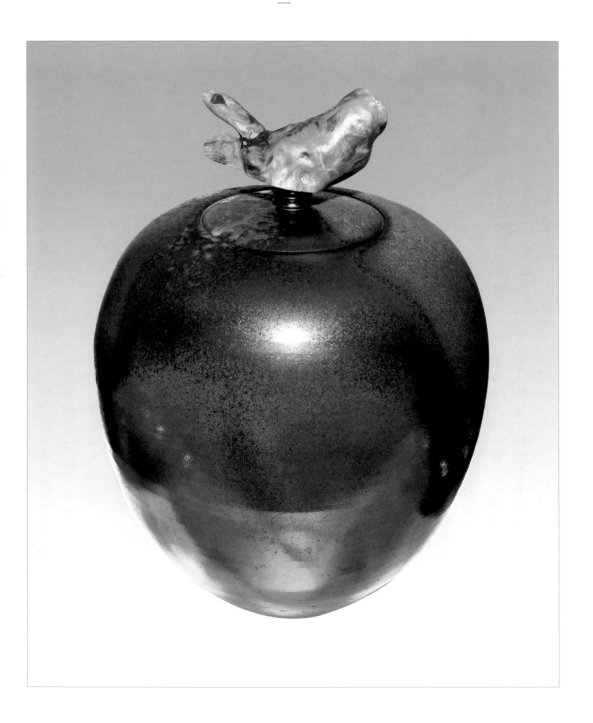

▲吳金維亮麗如金的茶倉作品。

不僅洋溢黃金亮麗的溫潤色澤，且保留了柴燒渾厚內斂的火痕質感，在連續九十六小時不眠不休的烈火高溫中，由土胎浴火鳳凰釋出的天然金色，不僅層次豐富，更飽含敦厚婉約的光芒，堪稱傳統柴窯的革命，我特別定義為「新柴燒」。

不過成就金碧輝煌的代價可不輕，即便經過多年的不斷試煉，每次開窯的成功率都不超過三成，有時甚至連開數窯都全軍覆沒，讓他欲哭無淚，也讓一旁充滿期待的我也為之鼻酸。所幸熱情的金維從不氣餒，不斷在逆境中反轉求勝。每次看他充滿志忑與興奮交疊的複雜心情，宛如彩券開獎般搬開窯口磚塊的剎那，我的呼吸也跟著急促了起來；當一個個黃金耀眼的大小茶倉、茶碗與茶壺順利取出，在陽光下閃耀著醉人的光芒，我也感染了他的快樂。

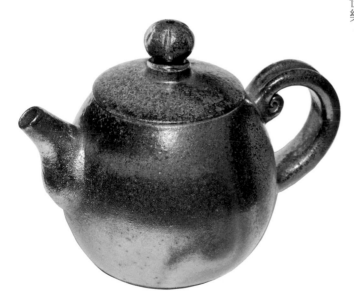

▲ 吳金維不加任何釉料或金水所燒造的黃金傳奇。

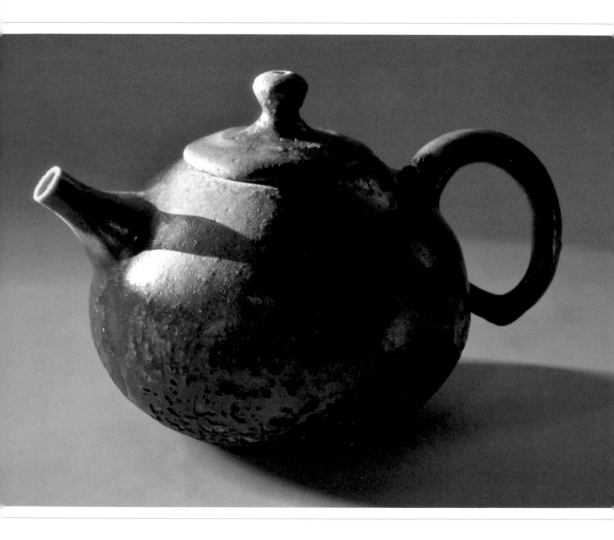

▲ 徐兆煜的柴燒壺。

就好的作品。至於始終堅持柴燒，他說自己是在「用火作畫」。

徐兆煜喜歡將柴燒壺的手把做成發條狀，他說靈感源自傳統老鐘的發條，因為「鐘不上緊發條就不會前進，人也一樣」作為自勉，而發條的T字造型，可以很傳統（如田犁、風爐等），也可以非常現代（如刮鬍刀、高速公路常見的T霸等），鞭策自己要不斷在傳統中求新求變。

徐兆煜的工作室在北投圓通寺旁的奇岩山，距離供奉司馬相如與卓文君、牛郎織女的情人廟「照明宮」也頗近，不過要前往奇岩陶坊可一點也不浪漫，無論轎車或機車，停妥後得徒步三百多層陡峭石階來回，平日搬陶土、載作品顯然得多鍛鍊才是。

不完美的美學燃燒

《行遍天下》副總編輯好友柯乃文有次談到日本茶器，他說日本的柴燒風格，其實是在特定茶道精神指引下所衍生的一種「不完美的美學」。歪斜的造型、刻意變形的圓碗、粗糙而不均勻的肌理與落灰等，追求的是和諧、尊重、純粹和寧靜的理想美。注重精神表現甚於技巧的全然自由，這不就是每天待在六龜寶來社區與惡劣環境對抗的李懷錦，現

階段作品的最佳詮釋嗎？

我與李懷錦最早相識在一九八四年，當時為了音樂家李泰祥擔綱的「樹仁殘障基金會」，舉辦「藝術家的愛」募款義賣展覽，李懷錦與我都是策展人之一。後來他在一九九五年離開北部，毅然進入高雄六龜寶來參與社區營造，十多年來歷經海棠颱風、敏都利颱風等一連串天災蹂躪，工作室「寶來窯」也數度遭土石流沖毀，至今仍在五十公尺深的斷崖邊上辛苦重建中。李懷錦卻始終不改其志，努力重建風雨摧殘後的家園，更默默成為寶來地區人文藝術的推手，從未有離開的打算，令人為他始終如一的愛心感動不已。

李懷錦是台灣第一位蓋鹽釉窯的陶藝家，之前作品也多為鹽釉燒成，於高溫攝氏一一〇〇～一二〇〇度之間將食鹽投入窯中，食鹽瞬間氣化，成分中的鈉與陶土結合，自然產生矽酸鈉（即玻璃）的釉彩。不過鹽釉燒雖美，過程卻較為危險，因此目前已全面改為柴燒，作品也經常呈現不規則的全然自由精神。

大地龜裂的省思

從小耳濡目染跟著父親翁成來習陶，至今已有四十年的翁國珍，一九八三年作品就獲英國前首相奚斯收藏而聲名大噪，八〇年代且首創「單手內撐」技法，即拉

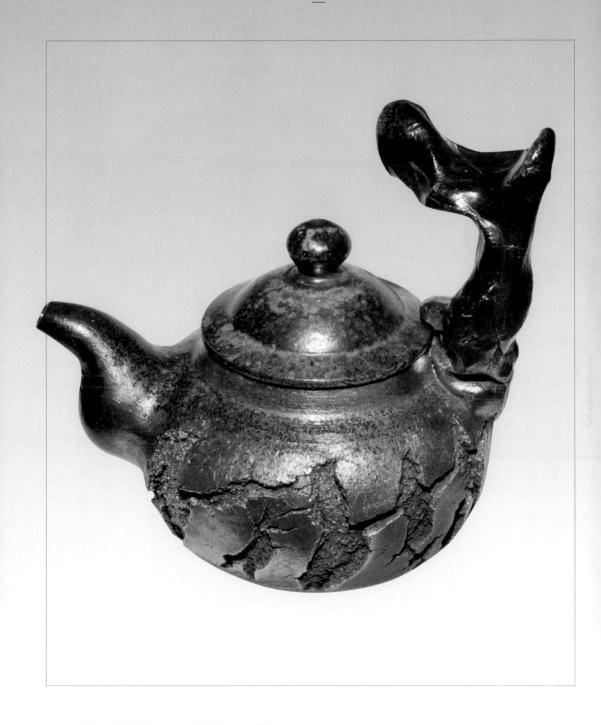

▲ 翁國珍特有的柴燒裂紋壺（蘇玉興藏）。

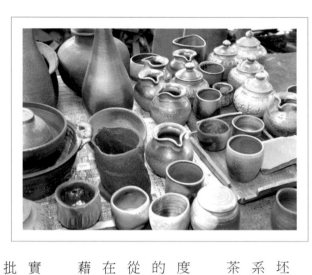

坯時以單手由內往外撐，成就「大地的省思」系列作品，獨樹一格地以大地裂紋為創意融入茶器。

細看翁國珍十年來的作品，幾乎都一定程度感覺了大地撕裂的強烈震撼，緣於十多年前的酷暑，發現烈日炙曬下隨處可見龜裂吶喊，從樹木、道路、曠野甚至水庫底部無一倖免，在極度震撼衝擊下開始思考創作的方向，開始藉由柴燒茶器將裂紋意象一一呈現。

翁國珍的作品還有一項特色，就是厚重踏實，擁有豐厚氣功底子的他說，為了熟悉每一批陶土的土性，揉土時幾乎都以融合太極的氣

功，將內在勁道與感情全然注入，彷彿武俠小說中武功高強的老師父，將畢生功力一股腦兒全灌入急於下山報仇的徒弟般。他也大膽使用厚重的陶土，用拉坯的豐厚實力一氣呵成，創作的茶壺體坯厚度約比一般大上一～二倍，如此不僅可以聚熱保溫，還可以將重發酵茶品的底韻充分釋出。

翁國珍的茶壺不僅自然樸實、粗獷且充滿陽剛之氣，在看似相同的裂紋中也極富變化，還喜歡以還原燒將陶土中的微量鐵質釋出，呈現在壺身的點點斑痕，認為可以使水變得柔軟，水分子更加綿密。

▲翁國珍工作室擺滿的柴燒壺，在看似相同的裂紋中也極富變化。

火與土的共舞

儘管一九九五年成立「觀窯」，從事陶藝創作至今已逾十五年，李仁嵋卻是在六年前才開始以柴燒創作，作品也與一般柴燒不太相同，充滿自然多變的色彩與樸拙的風韻，他比喻說「火焰流竄在陶坯的容顏烙下火痕」，希望呈現更多風貌。

李仁嵋認為柴燒陶不僅是燃燒薪柴，而是人與窯的對話、火與土的共舞，運用最自然的方式結合而成美麗作品。

其實將李仁嵋定位為柴燒壺藝家並不公平，因為非科班出身的他，更能不受學院或傳承的羈絆而有更多的揮灑空間，在陶藝創作的有限領域裡，開創無限夢想的極致表現。正如當代大詩人管管的名言：「孫悟空為何一蹦就是十萬八千里？因為他『沒有臍帶』，」自在悠遊於陶土與天地之間，追逐他

▲李仁嵋的金屬提樑柴燒壺。
▼李仁嵋的柴燒壺深具魅力（蘇玉興藏）。

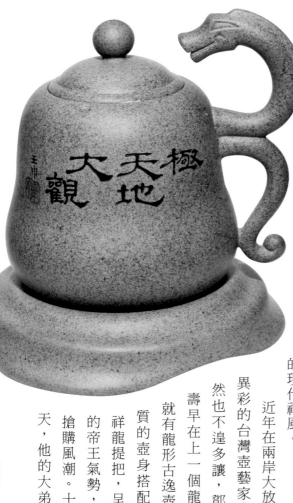

大觀天地極（王冲印）

象鮮明的龍形茶具組。陶作坊的「呈祥」老岩泥茶具組，先以彎繞龍形顯於把手，呈現祥龍勁力與王道風骨；再以潛龍騰雲駕霧之姿悠遊茶承之中，而茶壺與茶海的龍口分別以緊閉與吐珠呈現，頗具用心。

而據說創作靈感取自行草筆勢的「遊揚」系列，則以神龍遨遊太虛的體態，幻化為「神龍見首不見尾」的流暢動線，一氣呵成地貫串壺、杯、茶海、茶承，質樸中展現祥龍的勁力，也象徵愛茶人內斂不凡的氣質。

至於以極簡設計風格深受年輕人喜愛的陸寶，則將龍形內斂於壺把與茶盤之上，並分別以黑紅、黑白兩組對比營造出簡潔的現代禪風。

近年在兩岸大放異彩的台灣壺藝家自然也不遑多讓，鄧丁壽早在上一個龍年，就有龍形古逸壺的問世，樸質的壺身搭配意象鮮明的祥龍提把，呈現古逸盎然的帝王氣勢，在當年造成搶購風潮。十二年後的今天，他的大弟子古帛再以

▲壺藝家鄧丁壽以龍形製作的古逸壺（茗心坊藏）。
▼陸寶的龍啟系列，將龍形內斂於壺把與茶盤之中。

璀璨的抽象釉彩，揮灑在原本
質地粗獷的岩礦壺上，呈現龍
行四海的壯闊繽紛，令人
激賞。

話說兩岸三地民間
大多將龍與鳳凰、麒
麟、龜並稱為「四瑞
獸」，因此「台灣民
窯」主人麥傳亮不僅
在手拉坏的陶壺上以龍形樹枝作為壺把，還特別以彌勒佛御風乘龍或龍首龜
身的茶壺呈現具體龍騰意象。

美術科班出身、「唐盛陶藝」人稱「戴鬍子」的資深陶藝家戴竹谿，手工製作
的「龍袍」壺，則以龍首騰雲、黃袍加身的意象具體呈現。戴老告訴我，原本
是友人為慶賀龍年得龍子而要求訂製的紀念壺，沒想到甫推出就大
受歡迎，成了茶人龍年泡茶的最愛。

大隱於台中霧峰山區的壺藝新銳吳晟誌，龍年
特別將捏塑的具體龍形蟠附於手拉坏的茶盅或水方
之上，深受愛茶人青睞。

此外，一向特立獨行的壺藝名家陳景亮也大膽
顛覆傳統龍形印象，以侏儸紀腕龍的長頸、長尾與凸

▲ 資深陶藝家戴竹谿設計製作的龍袍壺。
▼ 麥傳亮的手創壺以枯枝提把作為龍騰的鮮明意象。

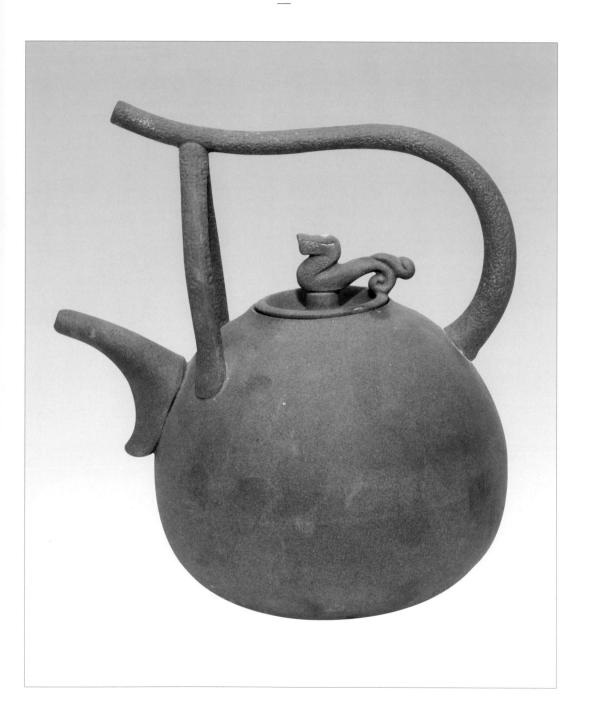

▲ 林昭慶的東坡提樑龍形燒水壺。

出的背脊特徵，變身於壺嘴、壺身與提把之上，饒富趣味。

喜愛龍的林昭慶，則不斷創新造型或材質，至今創作龍騰意象的燒水壺已至第十五代，包括龍形壺鈕、銅雕烘爐上的龍騰雲，甚或以龍首張開大口吊掛茶壺燒水的大型金屬雕塑烘爐等，年年呈現不同風貌的龍形變化，讓我每次都不由自主地將成語「葉公好龍」說成「林」公好龍，顯然林昭慶也是自認「龍的傳人」一族了。

青蛙王子愛玩壺

在台灣提到青蛙，總會想到縱橫歌壇數十年的「青蛙王子」高凌風；不過在陶藝界，只要提到青蛙，就會將林義傑綁在一起。沒錯，人稱陶藝界的青蛙王子，幾乎大半的作品都以青蛙為題材，跟多數民眾喜歡在家中擺放個蟾蜍（閩南語稱「咬錢」）招財，委實扯不上丁點關係，因此不禁讓人質疑怎麼會有人如此愛青蛙成痴？

林義傑的青蛙壺，無論造型或釉彩均完全忠於青蛙本色，堪稱寫實而維妙維肖。尤其不同於其他壺藝家大多僅將鳥獸做為壺鈕，林義傑卻是直接將壺嘴形塑為斗大且完整的蛙族，用來泡茶可說趣味橫生，茶湯彷彿就從一隻活跳跳的青蛙口中傾洩而出，引人發噱。

▲號稱陶藝界青蛙王子的林義傑。
▼吳晟誌具體龍形呈現的茶盂。

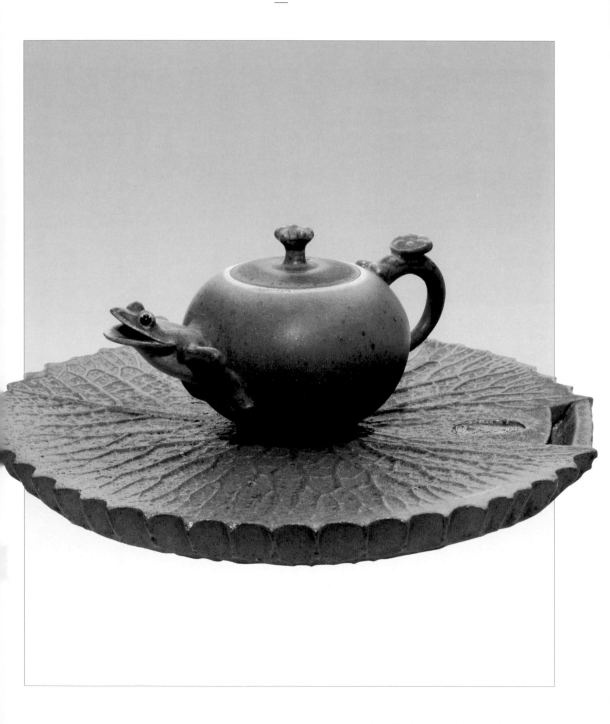

▲ 林義傑的青蛙壺與荷葉茶壺承。

除了茶壺，林義傑作為量產的「半月陶坊」，也用陶做了許多青蛙相關產品，包括做為茶席中的飾物、蓋置、茶寵等，儘管有將近十名員工共同製作，卻全都以手工而非翻坯注漿製成，令人驚訝。林義傑說事先拉坯成中空的砲彈狀，利用空氣的張力逐步拉捏出鮮活生動的完整蛙形，或趴或跳或蓄勢待發，形態各異。由於係全手工，因此每一隻青蛙都不盡相同，正是林義傑的青蛙家族廣受喜愛與收藏的原因吧？他說不採用翻坯注漿方式量產，還有一個重大理由：不僅可以減少失業率，還可以從細膩的拉坯燒陶環境中培養更多陶藝家，吸引更多陶藝愛好者投入，可說是一舉數得。

細看林義傑的青蛙壺，儘管色彩飽滿卻不俗豔，無論在青蛙身上的斑點，或壺身刻意營造的歲月吻痕，甚或壺蓋上漂浮的蓮花，感覺上都彷彿飽經風霜的彩繪木刻，透過烏溜溜的大眼在山靈古剎中仰望，釉色的運用與沉穩堪稱無懈可擊。

有人說林義傑有學問，懂得古人所說的「月滿為虧」，因此取名為半月，希望永遠不虧、永遠有圓圓滿滿的大月亮照耀青蛙一族。我想到的卻是許多醫院開辦的減肥班，就常把「胖」字拆解命名為「月半俱樂部」，不知中廣身材的林君是否也曾如是想？林義傑解釋說，他只希望能夠半月做陶，另外半個月可以稍稍喘息、看看

▲郭宗平喜歡以青蛙做為壺鈕。
▼林義傑維妙維肖的青蛙壺與有蓋的青蛙茶海。

▲ 林義傑半月陶坊偌大的展示空間。

書、參觀展覽或出外踏青充實自己。

坐落在鶯歌火車站附近的半月陶坊也十分可觀，兩百坪的偌大空間，除了前庭的水池造景擺滿了許多栩栩如生的青蛙外，作為展示與泡茶的寬敞空間，也充分營造出陶藝的美學氛圍，古典的紙燈與擺設，在現代感十足的環境中交錯。整排落地玻璃更不時迎入璀璨的陽光，灑落的光線為桌上沸騰的茶壺輕輕抖落殘留的水珠，可說愜意極了。

無獨有偶，岩礦壺新銳作家郭宗平也一樣愛青蛙，每當創作即將完成階段，總是不忘在壺鈕放隻青蛙作為句點，靈巧的造型卻也著實討人喜愛。

企鵝、狗與生肖壺

第一次見到廖明亮，是在台北市西門町的紅樓劇場，一場由我策辦主持的「九二一重建區茶葉品賞會」上。當時是二〇〇三年冬天，古川子與鄧丁壽帶著他的全部學生，用一個九二一大地震震出的岩礦所燒製的茗壺共襄盛舉。

不過令我訝異的是，廖明亮帶來的作品並非茶壺，而是一尊陶燒的佛像，在眾多展示的茶器裡顯得突兀，尤其表面肌理均不同於常見的木刻神像，但悲天憫人的神情，與莊嚴動人的法相，卻更令人感受到他捏塑的細膩與功力。

廖明亮說剛開始做茶壺，發現無論宜興壺或台灣壺，許多造型早已都有人做了，因此心念一轉，決定用自己擅長的雕

▲ 廖明亮的企鵝壺與茶海。

塑技法來做壺。先做茶海，從斷水開始研究，終於從雨水滴到屋簷得到領悟，從此所製作的茶器斷水皆十分明快，讓他頗為自得。

因此廖明亮的茶壺有著雕塑佛像的無比功力，但造型卻多為無心插柳，本來想畫隻鶴卻越看越像企鵝，乾脆就做出了一系列企鵝壺、茶海等。在市場看到青椒，回來卻將壺口拉成女性的臀部曲線。不過他堅持不上釉，跟他的佛像作品一樣栩栩如生，表面的光澤則是高溫所燒就。

「陶作坊」每年多會應景推出當年的生肖紀念茶壺，不少壺藝家也往往會將自己的生肖具體融入茶壺創作，如柴燒壺藝家徐兆煜就喜歡以狗做為壺鈕、以玉兔做為蓋置，讓人猜不出他的真實年齡。

九份山城招財貓

話說北台灣的山城九份，不僅聚集了台灣最多的茶館，貓咪尤其更多，包括活生生的家貓、店貓、野貓，以及無數守候著家門，或作為路標、或天天望海把自己當作燈塔指引捕小卷漁船方向的陶貓在內。走訪九份山城的茶館，從最熱鬧的基山街進入，或沿著階梯漫步豎崎路，或臨海走在小轎車勉強可以通過的輕便路上，隨處可見貓咪的蹤跡。牠們或穿梭在屋簷、雨遮、窗台、或窄小的巷弄內，或大剌剌地遊走各店，或忠實地守候店家成了名副其實的招財貓，深受觀光客的喜愛。

而座落茶館街的最高點，基山街香火鼎盛岩壁小廟旁的「山城創作坊」，顧名

▲ 徐兆煜的狗年生肖壺。

城密集的石階與人潮，車輛無法進入，必須先以手推車小心翼翼將陰乾的作品送下

胡宗顯的陶壺大多為柴燒，而且每回都要千里迢迢遠赴南投燒製，由於九份山

看風景的遊客。

鈕，鶼鰈情深的模樣，羨煞不少前往品茶

拉坏做壺，愛妻則在一旁手捏陶貓做為壺

作，成長過程也多有工夫茶

從小就耳濡目染潮汕壺的製

郭青榕來自廣東潮州，

圓滾滾的大懶貓了。

目前已被寵成肥嘟嘟、

收養的流浪貓小乖，

據說靈感皆來自所

最受朋友們喜愛，也

兒們最為傳神，尤以一

大堆栩栩如生的貓

榕的陶藝創作，尤以一

為主人胡宗顯與愛妻郭青

不了琳瑯滿目的作品。大多

思義除了眺景賞茶外，更少

法相伴，因此經常可見胡宗顯在店內忙著

▶ 胡宗顯與愛妻郭青榕聯手創作的貓茶壺。
◀ 胡宗顯做壺、太太做貓陶，靈感全來自流浪貓小乖。
▼ 胡宗顯喜歡用愛貓的模樣做為壺鈕。

山再轉乘汽車，搬運陶土也同樣艱辛。夫妻倆平日還要顧店、泡茶並招呼客人，因此作品不多，但都極為討喜，每次剛完成幾個貓壺創作，很快就會被愛貓的日籍遊客帶走。

花鳥、瓜果與枯木

愛鳥的陶藝家黃克強，則總是喜歡將成雙成對、色彩鮮明的鳥兒，連同貼上金箔或金水的枝葉捏塑，恰如其分地放在茶壺、茶海、茶杯與茶倉上，有人說是伯勞鳥、也有人說是麻雀，更有對岸網友說是黃鸝鳥，其實不必追根究柢，只要心中有鳥，自然就有鳥語花香相伴，泡茶時彷彿啾啾啁啁的鳥鳴就在耳際報喜，不是很愜意嗎？

中國宜興已故壺藝名家蔣蓉，生前以「花壺」製作而聞名，以仿生的手法，將瓜果、蓮花、荸薺、核桃、青蛙等自然形體全都集中在一把壺上，甚至蛤蟆捕蟲、玉兔拜月等神態不一而足，作為官方授予的中國工藝美術大師中少數的女性，作品形象生動、色彩絢麗而廣受收藏家青睞。在台灣，號稱「台灣泥作魔法師」的吳政憲，也有栩

▲ 黃克強的鳥兒報喜茶壺與茶海。

栩如生的瓜果壺作品，甚至以擬真做成木材打上鐵釘的木盒方壺，融合藝術美感與自然生趣，透過鮮活的表現手法自如運用，不僅設色與造型逼真，形象色澤與表面肌理也多妙趣天成。

至於將茶壺形塑為枯木或樹枝或竹節外觀，自古以來多不乏名家作品，如清代陳蔭千，民初至近代的馮桂林、汪寅仙、范洪泉等。近年台灣也有不少壺藝家喜歡以寫實技法，形塑出枯木或樹枝狀的茶壺，例如苗栗陶瓷博物館館長謝鴻達近年就有許多以樹木為題材的茶壺作品。他說泥上長相平凡卻充滿魔力，隨著壓、捏、挖、補、揉、塑的動作，可以任意成形，經火燃燒後，由柔軟變剛硬，其中的變化尤讓他深深迷戀。

謝鴻達在十多年前先迷上紫砂壺，而後開始玩陶，且獨鍾柴燒，他說柴燒擁有火痕、落灰色澤等特

▲ 吳政憲的瓜果壺。
▼ 吳政憲的擬真木盒方壺。

織出全新的漆陶壺藝作品。

當然，要讓天然漆與陶器結合絕非易事，除了高難度的技巧，還要長時間承受耐心與毅力的考驗，繁瑣的過程包括變塗、貼付（螺鈿、堆漆鈿）或鑲嵌（堆疊貝殼）、研磨、推光等。李幸龍說目前生漆原料大多來自日本或福州等地，而釉藥與漆器表現不一樣，要套上數層漆，每一層還要到陰房陰乾一天，因為天然生漆無法以高溫烘烤，只能在自然的環境乾燥，尤其生漆沒有純白色，經常還需用到蛋殼。

再用水砂紙三百六十、一千、兩千號不斷研磨；靜岡碳達到三千號推光處理，直至磨成鏡面為止，對比陶的筆觸，而上漆後就不再入窯燒製。

不過，常聽人說生漆有毒，使得一般人不敢輕易為之，周榕清就曾告訴我，生漆並不真有毒性，只是會讓人產生嚴重過敏，輕者皮膚出現紅疹、發癢，嚴重時整個臉還會腫脹如豬頭，但大多會恢復，幾次以後且會「免疫」。相同問題請教李幸龍，他笑說自己也曾經全身紅腫過，還適應了半年的時間才恢復。

針對一般人對生漆是否致毒的疑慮，李幸龍說生漆係不同於化學漆的天然植物漆，而且必須使用樟腦油等植物性溶劑，完成後可承受攝氏二四〇～二五〇度的高溫，遠高於泡茶所需的一〇〇度水溫，因此安全絕對無虞。

金屬、木器與陶共舞

北海岸石門鐵觀音的故鄉草里，原本有座乾華國小草里分校，廢校後透過新北市文化局「廢校閒置再利用」計畫，由壺藝家章格銘租下，作為「阿里荖藝術空間」。保留了操場與升旗台，入口廣場上有他用漂流木打造的迷宮，還有一些移植

▲ 章格銘將石門乾華國小草里分校打造成依山面海的藝術空間。
▼ 即便注漿量產的陶壺與壺承也會注入多元材質的元素。

過來做為木作用途的龍柏。打通的一樓教室成了與藝文空間相結合的特色咖啡屋，沿著山坡闢建的地下一樓則做為他的陶藝工作室。約莫二十來位員工，與一個個金工、木工與陶共舞的茶器，就這樣依山面海，日日夜夜守候著石門茶鄉的入口，以及南中國海的潮起潮落。

章格銘總喜歡利用金屬、木材等原材加入陶壺的創作，無論釉燒或柴燒，無論手拉坯或翻坯量產的作品，不僅增加作品的趣味性，也豐富了更多的幾何與機械性元素。

「迷工造物」則是章格銘的工作室名稱與品牌，無論精神上或風格都接近包浩斯（The Bauhaus）的理念，「在幾何、機械性與無裝飾的框架下，丟一點有機的線條進去」。而且除了茶器，也生產造型與結構都極為特殊的木工家具。

章格銘不僅採用多元材質的結合來創作，也喜歡藉由拼貼、物體、現成物、

▲ 章格銘加上木質壺鈕的木紋壺身極簡風格。

▲ 金屬提樑、木質壺鈕加上開片紋路的陶壺，章格銘的茶器都有一定程度的細膩與和諧。

繪畫、複製、文字、符號、影像、觀念等複合手法，成就作品的「隱喻因子」，讓觀者產生驚豔的視覺效果。不過章格銘也表示，多媒材的製作難度比起單一材質，除了外在形體與各自的製作工法需要整合，最大的難度卻是「如何放在一起」，在造型、色澤、物理性及接合方式的掌握上，章格銘已經累積了相當的經驗與敏感度。因此創作的茶器無論手拉坏或注漿，都有一定程度的細膩與和諧。

例如陶的壺身搭配軟木或龍柏或胡桃木的壺鈕與握把，杯身或木把手內緣以金屬處理；天青或粉青釉色的陶壺在開片紋路中，不時可見點點鐵斑，營造不同層次的美感，即便他一再強調創作壺必須「機能凌駕於美感」。

其實早期吳遠中就曾以白金、黃金、銅等金屬材質，做為茶壺的把手或壺鈕，紫足與天青的壺身也有金箔妝點增添貴氣，彷彿展翼衝上天際的把手頗有敦煌飛天的架勢，飽滿的造型也有流暢的現代感，可惜在實用上不甚順手，因此並未造成流行或仿效。

茶壺中的詩情畫意

二〇〇六年由台北市政府主辦、在台北小巨蛋舉行的「台北茶文化博覽會」，有一項由德亮策劃主持的「詩情壺藝」活動，由羅智成、廖咸浩、管管、白靈、劉

▲吳遠中加上金屬把手與金水的飛天壺。

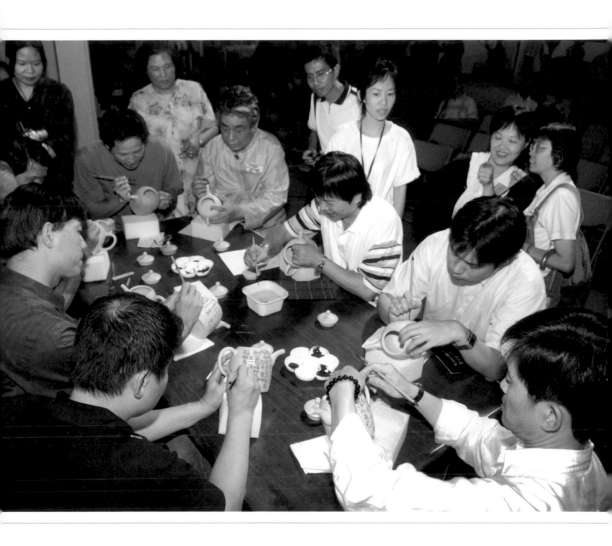

▲ 詩人聚集為茶壺注入詩情，由左下起依順時針序為羅智成、廖咸浩、管管、
白靈、劉克襄、季野、德亮、須文蔚、陳義芝。

也繳出了驚人的成績。

其實曾冠錄在擔任總編輯期間，即以嬌紅釉蘋果般討喜的小茶倉作品，在茶界打響名號，收藏熱至今始終不墜。新近展出的作品則包括「茶葉末」釉色的酒精燈烘爐茶具組，以及炭燒烘爐茶壺等。由於長期擔任茶藝專業雜誌的大掌舵，對各項茶品的茶性、茶質、茶氣等的掌握可說游刃有餘，因此所創作的各種茶器壺組特別適合各種茶類的沖泡，甚至還可從輕發酵、重發酵、重焙火或老茶之間的異同，拉坯出圓融飽滿的最大公約數。

曾冠錄的茶壺作品還有一項特色，就是壺嘴長、出水流暢而不

克襄、季野、德亮、須文蔚、陳義芝等九位詩人，在和成窯提供、壺藝家曾冠錄拉坯創作的不同大小與造型陶壺上以釉料寫詩，燒製完成後並於台北紫藤盧展出，受到藝文界與茶藝界的普遍關注。

話說曾冠錄曾擔任《陶藝》雜誌及《普洱壺藝》總編輯長達八年之久，離開後再度恢復陶藝家的身分，受聘出任和成文教基金會與旗下陶藝工作室的副執行長，而最重要的壺藝創作無論質或量，近年

我們
沸水為媒
天目為器
紅泥辰明亮

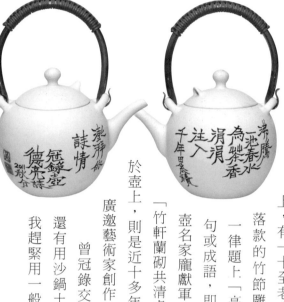

四濺；壺蓋與壺身且緊密接合，無論任何角度
都不致滑落。「詩情壺藝」活動結
束多年後，他再度邀我合作為茶壺
注入詩情。

其實詩畫結合茶器創作的歷史
由來已久，不僅常見於陶瓷茶器的
青花、粉彩與鬥彩，宜興壺名家也
不遑多讓，且不限於題詩、彩繪或
雕刻；坊間也常見仿冒的宜興古壺

上，有「十全老人」

落款的竹節雕繪，並
一律題上「高風亮節」等字
句或成語，即便數年前勇奪中國書法大賽冠軍的宜興
壺名家龐獻軍，結合書法與刻字藝術的茗壺，也大多為
「竹軒蘭砌共清虛」等古人詩句。真正以現代詩或畫躍然
於壺上，則是近十多年的事吧？儘管金門陶瓷廠甚早以前就曾
廣邀藝術家創作，但僅限於花器、酒器或觀賞用陶。

曾冠錄交給我的，除了以苗栗土拉坯的茶壺外，
還有用沙鍋土拉成的燒水壺，成形後不待陰乾，就要
我趕緊用一般自來水毛筆寫詩，完成後緊接著由他以

▲ 曾冠錄以沙鍋土製作的燒水壺。
▼ 李茂宗以釉彩為曾冠錄手拉茶甕注入詩情。

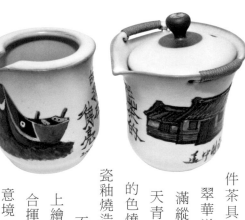

雕刀逐一刻上，高溫燒就後再加上黑墨與印款上的朱紅。

此外，壺藝家吳遠中多年前也曾餽贈三件他手拉的青瓷茶具，包括一只溫潤內斂的蓋杯、一只據說靈感來自馬桶的茶海，以及一個渾圓充滿雅趣的雙耳壺。三件茶具的色澤青翠華滋、釉汁肥潤瑩亮，周身且布滿縱橫交錯的紋片；再看「雨過天青雲破處」的釉色與紫口鐵足的色燒配置，一眼就可以認出，作品是以黑陶拉坯再上青瓷釉燒造而成。

不過當時吳遠中還遞上了一份釉上彩料，要我在茶具上繪圖寫詩作為「功課」。恭敬不如從命，甚少在公開場合揮毫的我，只好當場舉起圭筆，邊畫邊構圖邊尋找詩的意境，就這樣且戰且走，約莫花了半個下午的時間彩繪完

▲ 德亮在吳遠中手拉的青瓷茶具上寫詩繪圖。
▼ 曾冠錄由德亮寫詩聯合創作的提樑壺。

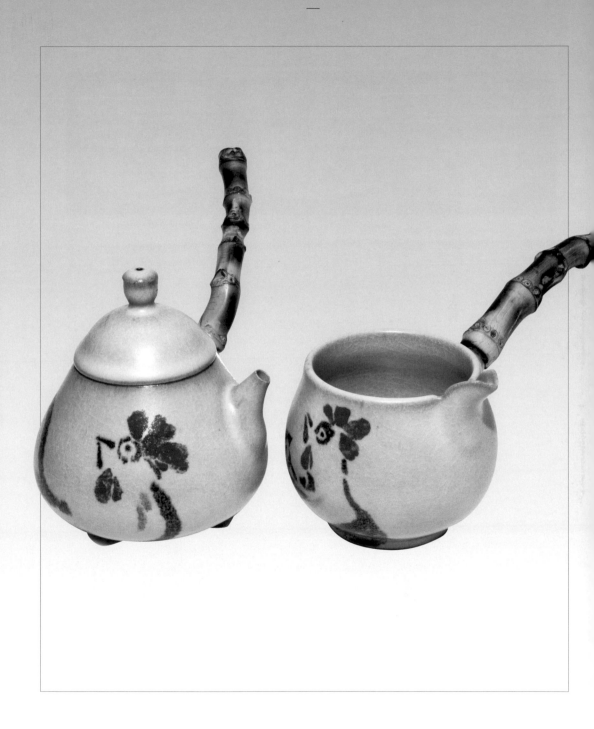

▲ 李永生的彩繪陶壺。

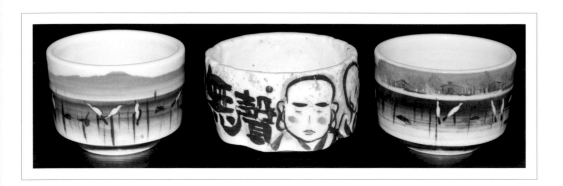

成，交還給他再一次送入窯內焠煉，總算大功告成。

李永生的彩繪陶壺，則是以青花為基礎，再妝點鮮豔的紅，為傳統水墨融入現代元素。而「陶工坊」的蔡建民，則喜歡在素燒後的茶器上，以釉下彩繪出台灣的湖光山色，觀音山、白鷺鷥、古厝名剎、廟會節慶，甚至阿里山火車等，無一不可入畫，在坊間一片水墨花鳥中獨樹一格，頗受電子新貴或白領階層的喜愛。

▲蔡建民的台灣彩繪茶器。

4

茶海、茶碗、
蓋杯與
燒水壺

天蝎下来
還有馬背頂著一
氣定神閒食貓
透過網路
與遠方的愛侶
共品浪漫的
下午紮

焦亮
2006

隨著歷代泡茶方式的不斷更迭，茶器的發展也有明顯的變異，從唐代的烹茶法至宋代的點茶法，至明朝廢「團茶」成為唯一的「貢茶」，散茶成為普羅大眾最普遍的日常飲料後，品飲方式也演變為「撮泡法」或稱「瀹茶法」，直接抓一撮茶葉置入茶壺或茶杯，並以開水沖泡飲用，保留了茶葉的清香味，從此廣為講究品茶情趣的文人雅士喜愛，開創飲茶史上的一大革命。而最典型的撮泡法就是盛行於福建、廣東沿海一帶，並流傳至台灣的「工夫茶」，原本僅為烏龍茶特有的泡茶方式，卻也影響並帶動了今日細品熱茶、把壺賞玩的茶藝風潮。

泡茶的首要工具自然以茶壺為主，茶杯其次，而茶海卻是一直到台灣茶藝開始風行的八○年代才出現，除了迅速流傳到日本、韓國與東南亞各國，也在九○年代中國經濟崛起後傳至對岸。

茶海最初稱為「茶盅」，也有人借用斟酒器之名而稱「公道杯」，主要作用就是將茶壺裡的茶湯先倒入茶海中，再由茶海將茶湯分注給小杯。由於茶海具有注水精確的功能，還能容納小壺沖泡二、三次量的

▲ 劉世平的白金飾茶海。
▼ 江玗的青瓷釉茶海（左）與紅鈞釉茶海（右）。

▲ 古川子的側把岩礦茶海較受日、韓等國茶人的喜愛。

茶湯，甚至還有將茶湯中殘留茶渣沉澱的功能，因此很快就受到茶人喜愛而廣為流行。

今天台灣乃至兩岸的茶海款式也甚多，「唐盛陶藝」主人、人稱戴鬍子的戴竹谿就曾表示，儘管茶海確切出現時間或究竟由誰發明？至今仍眾說紛紜，但首度在市場上出現的茶海，唐盛絕對當仁不讓，至今少說也有數十種款式以上，且歷久不衰。他說兩岸茶人喜用杯形茶海，而韓國、日本、馬來西亞等國則偏愛有把手的茶海。

對茶海顯然有深刻認識的戴竹谿表示，台灣茶藝三十多年來，由傳統的濃香型茶品沖泡逐漸轉變為高山茶等清香型茶，茶海的介入在其中扮演

了十分重要的角色，也使茶藝在形式上脫胎換骨且不斷超越，並在兩岸四地與東北亞、東南亞各國逐漸蔚為時尚。

茶海大行其道、成為泡茶不可或缺的工具後，近年除了陶作坊、陸寶等茶器產業不斷推出新的款式，以應付市場需求外，就連陶藝家們也紛紛創作自己喜愛的茶海形式、各顯神通。例如岩礦壺藝家三古默農近年就致力於茶海的創作，他的茶海並未如一般陶藝家般，為求創新而拚命追求奇巧的造型，但平穩中卻自有與眾「家」不同的特色，兩側的握

▲ 唐盛陶藝主人、人稱戴鬍子的戴竹谿。
▼ 林義傑的竹節式陶燒茶海。

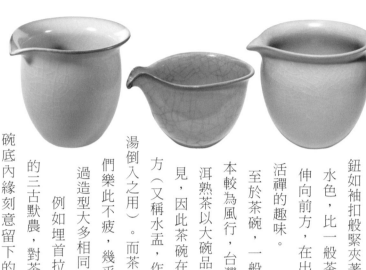

鈕如袖扣般緊夾著杯緣，探向下方深邃繽紛的水色，比一般茶海多出的壺嘴以拙樸之姿伸向前方，在出水斷水之間，不難發現生活禪的趣味。

至於茶碗，一般來說，在抹茶道盛行的日本較為風行，台灣除了有人喜歡將煮沸的普洱熟茶以大碗品飲外，用碗泡茶的人並不多見，因此茶碗在台灣通常被當作乾泡法的水方（又稱水盂，作為熱壺或溫潤泡時將多餘水或茶湯倒入之用）。而茶器產業也因此較少茶碗的產製，反倒是壺藝家們樂此不疲，幾乎大多數的壺藝家都有手拉坏的茶碗創作，不過造型大多相同，只是土坏與質感、觸感的差異罷了。

例如埋首拉坏時喜歡大碗喝茶的三古默農，對茶碗就情有獨鍾，碗底內緣刻意留下的同心圓由淺漸深，拿捏得恰到好處。倒入茶湯時宛如漩渦般的水紋若隱乍現，簡潔中自有禪意，且保留了該有的大氣與色彩，無怪乎深受茶人的青睞。

此外，目前在兩岸最為搶手的茶碗，應非吳金維與李仁嵋兩人的柴燒黃金碗莫屬了⋯未曾上釉或貼

▲ 曉芳窯（左）、陶作坊（中）、陸寶（右）分別推出的仿汝茶海。
◀ 陳景亮四平八穩的的茶海。
▼ 三古默農的茶海深具生活禪的趣味。

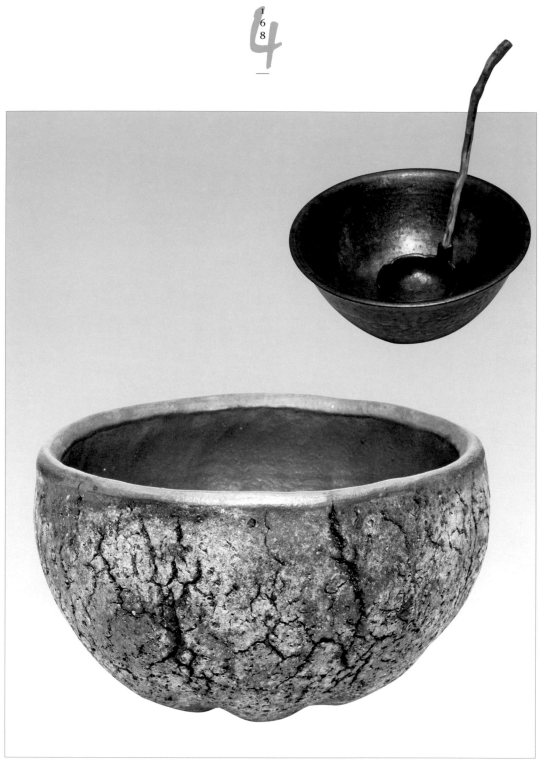

▲ 吳晟誌的黃金鐵陶茶碗與茶杓。
▼ 古川子的岩礦茶碗。

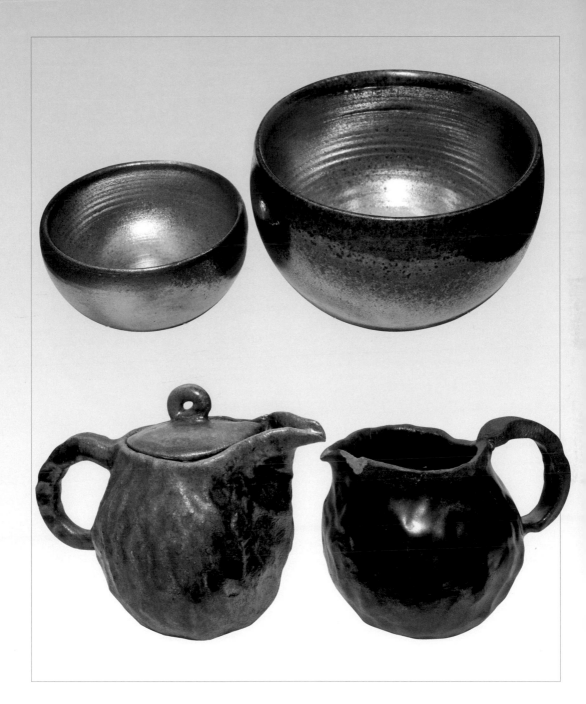

▲ 吳金維閃爍黃金般貴氣的柴燒茶碗與茶杯。
▼ 徐兆煜的柴燒茶海。

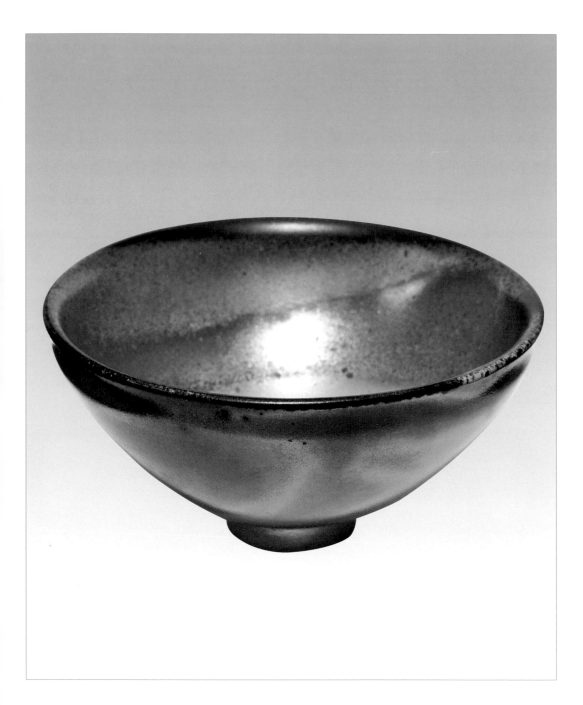

▲ 李仁嵋的茶碗經常有令人驚喜的表現。

金箔，純粹以柴燒成就，不僅閃爍黃金般耀眼的貴氣，也保留了紅色烈焰的火痕，捧在手上更能感受踏實沉穩的質感，可惜燒成的良率不高，因此特別奇貨可居。

▲ 翁國珍的柴燒茶碗。
▼ 林義傑的茶碗深具東方禪意。

絢麗多姿
的

現代天目

4

14

話說宋朝時「鬥茶」的風氣極為盛行，由於鬥茶茶面呈現白色湯花，為了不使淺釉色的茶碗影響鬥茶的效果與觀賞性，因此黑釉的「建盞」就成了宋朝茶人的最愛，鬥茶必用建盞，黑釉與雪白的湯花「黑白分明」相互輝映，尤其湯花襯在黑釉上，能夠清楚地看到其「咬盞」或出現水痕的情況，更成為建盞在鬥茶中的無比優勢。「建」是指窯口產地，即宋代建州的「建窯」，在今日福建省建陽一帶。

建盞之所以具有異彩花紋，是因為當地瓷土含鐵較多。在燒製過程中，鐵質發生膠合作用並浮出黑釉表面，冷卻時發生晶化，並不時放射出點點光輝，閃爍變化。尤其茶湯注入後，黑釉表面的結晶五彩紛呈，更為絢麗多姿。其中又以釉面花紋如兔毛般的「兔毫盞」最具價值，胎重釉厚且造型渾厚，釉色以黑色為基準變化，且因流速不同而在黑釉中透出美麗褐黃、藍綠等細長如兔毫狀的流紋。油滴天目則是在黑色釉面上散布銀灰色圓晶點，如同平靜水面所灑下的油點，此外尚有鷓鴣斑天目，也極其珍貴。

黑釉建盞曾在宋元時流入日本，並普遍被稱為「天目碗」，至今在日本茶道中

▲ 福建省建陽建窯遺址掘出的建盞匣鉢與黑釉碎片。

尚能見到它的蹤跡，並尊為茶道的至寶。今天兩岸或日本等

地也有陶藝家致力研發，希望能傳承北宋以來的天目工藝；

其中台灣的佼佼者包括蔡曉芳與陳佐導兩位大師，以及邵椋

揚、洪文郁、江玗、江有庭、劉欽瑩、黃存仁等，他們的努

力不僅重現了北宋建盞的沉穩風貌，更發展出不同的絢麗釉

色，造型的變化也堪稱繼往開來。

星光閃爍天目再起

不過長久以來，天目碗在以品飲烏龍茶為主的台灣並不受

歡迎，大多僅作為收藏，反而深受日本茶道人士的喜愛。直至

近年由於普洱茶或台灣老茶的普遍發燒，養生之說更帶動了大碗

喝熟茶的流行，也有人認為天目碗沖泡龍井、碧螺春等綠茶或紅茶最為適合。「紫

藤廬」主人周渝更常以天目黑碗，置入約莫巴掌長度的大葉種青普，再注入滾沸的

開水，在兔毫輕煙升起的淡淡茶香中，用最簡約的方式闡述他對茶藝的看法。

儘管鬥茶之風在現代幾乎已成絕響，天目碗還是受到眾多茶人的矚目。當捧著

現代陶藝家巧思創作的天目碗，在水光粼粼的倒影中，輕啜悠悠歲月傳來的醇香與

甘甜，更能感受不凡的樂趣。

蔡曉芳大師在三十年前首開風氣，以點點光輝閃爍變化的天目碗令各界驚豔，

此後就不斷有陶藝家前往取經，讓天目藝術能在千百年後今天的台灣大放異彩。

▲ 蔡曉芳燒製亮彩奪目的天目碗。

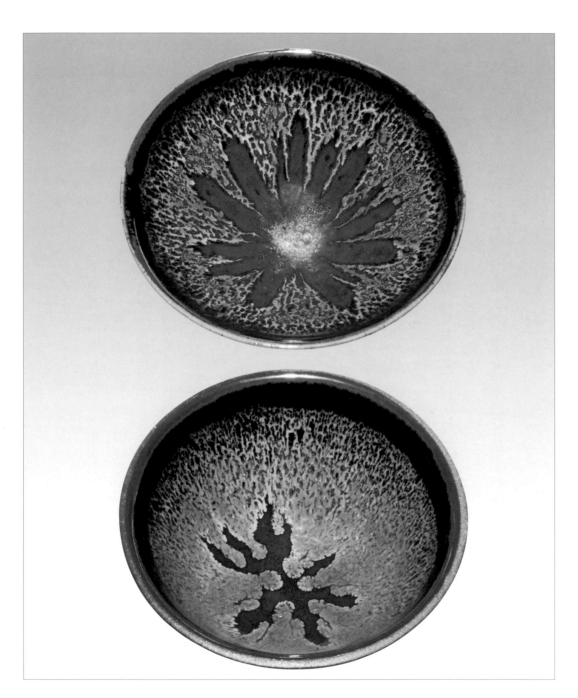

▲陳佐導的窯變天目作品。

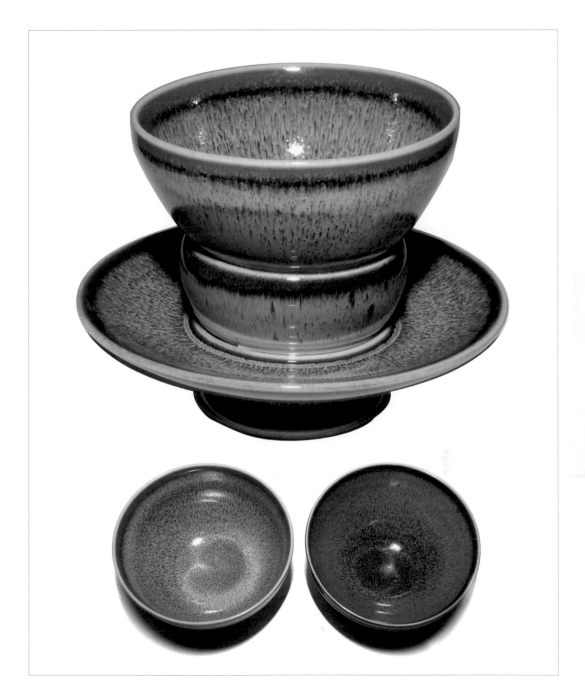

▲洪文郁以鈞窯天藍加上玫瑰紫與海棠紅燒就的天目托盤。
▼洪文郁苦守寒窯所成就的鈞窯釉變藍天目。

宋後陸續流入日本的天目國寶，無意中發現中國傳入的陶瓷杯托，在江戶時代改良為大型的漆器天目托盤，二者相互爭輝。

天藍加上玫瑰紫和海棠紅，燒造為獨一無二的天目托盤，更能襯托藍天目的細膩柔美。因此作品儘管高達十數萬元的單價，來自東瀛的收藏家們依然趨之若鶩。

不過洪文郁也表示，鈞窯釉變的藍天目燒成良率本已不高，托盤的成功率更是屈指可數，因此作品極為稀少，更顯得彌足珍貴了。

絲絲入扣兔毫天目

十多年前就在高雄美濃，以兔毫天目深受各界矚目的「石橋窯」主人劉欽瑩說，天目黑釉除了在胎土、溫度與釉藥上必需拿捏得宜外，必須超過攝氏一三○○度以上的高溫才能燒製，因此胎土調配相當重要，尚須避免燒窯高溫破裂。釉為單一色黑釉，因含鐵成份高，經過氧化、中性、還原及交叉運用，鐵分子在窯內氣氛與溫升變化下產生液相分離，冷卻後便會在黑釉面上產生結晶，此時溫度控制更需細膩，成敗之間相差只有十度左右，難度之高可以想見。

劉欽瑩與擅長繪畫青花的愛妻林鴻徽，原本都在蔡曉芳的門下工作，

婚後才搬回美濃創立石橋窯，一九九八年又憑著一股對陶瓷的瘋狂痴愛，前往號稱「天下第一瓷都」的中國江西省景德鎮。原本只想進入陶藝學院作短期進修，讓自己的創作更上層樓；沒想到就從此留下開設作坊，利用當地得天獨厚的豐沛資源「量產」自己頗獲好評的作品，並廣為開班授徒。也為當地傳統工藝注入台灣前衛的創作活水，帶動整體創作的風氣。

劉欽瑩表示，陶土在高溫燒製時，會有微量的金屬發射劑，往往會產生可遇而不可求的「窯變」，產生許多意想不到的趣味，高溫燒製的天目黑釉陶碗就是一例。因此嘗試以景德鎮「瓷石」打碎的土，加上建陽的土，用自行研發的化學技術來調和。其實建陽的陶土本來就是宋代價值連城的「建盞」天目黑釉的主要原料，只是燒製技術早已失傳，成功率不大，因此當地商家多不願嘗試罷了。劉欽瑩認為一件完美的陶瓷作品，

表面的繪畫與釉藥都不過是裝飾罷了，創意與造型才是骨幹，才是作品的靈魂吧？從選土開始就要將創作者本身的思想、感情、理念等注入，從捏塑、品味等逐一醞釀完成，才能成就偉大的藝術品。

就在劉欽瑩成功在景德鎮闖出名號，所燒造的現代天目也受到大陸愛茶人瘋狂收藏的二〇一一年，苦守寒窯的愛妻卻因癌症猝逝於美濃，讓我深感震驚與惋惜。

▲ 劉欽瑩的兔毫天目深受各界矚目。

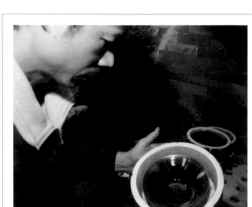

正如他二〇一二年在新北市展出的標題「璀璨星空盡收於一碗之間」，堪稱台灣以匣鉢柴燒天目的第一人了。

但江玗的現代天目風格卻與其他陶藝家不同，不以亮彩為勝，取而代之的是一種溫潤與靜的氛圍，氣質上反而較接近古代建盞傳統古法：以含鐵量高的黑陶土，搭配天然植物灰釉，

以攝氏一三一〇～一三五〇還原反覆燒製，在傳統中尋找新靈感，在窯火中觀察細微的變化，並掌握窯變的脈絡。除了燒造出原有古樸的質感外，另增添一種創新的變化，如金蟬蛻變般，一層層蛻下光鮮的釉彩，留下細細的油滴銀絲，表面因釉彩的溶融帶著不平滑的質感，也更增添了手握的質感。

蓄勢待發油滴天目

在台灣致力天目碗創作的陶藝家中，國立台北教

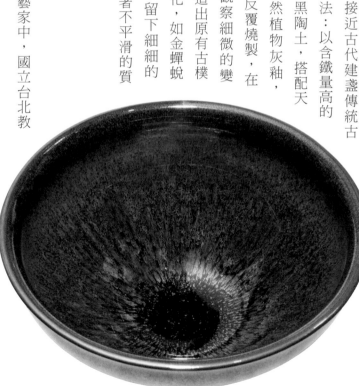

▲江玗自行設計訂製的匣鉢與其中的天目碗作品（江玗提供）。
▼江有庭紋路細膩、深邃的藏色天目茶碗（茗心坊藏）。

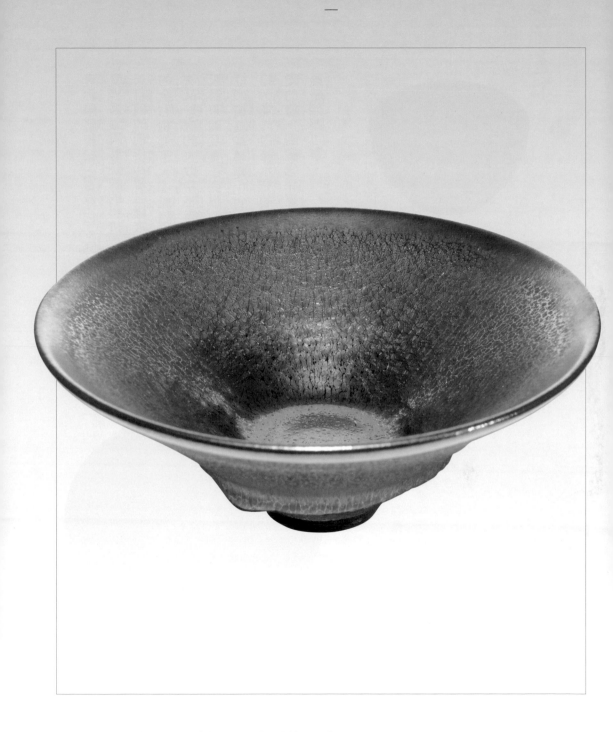

▲ 江玗的現代天目不以亮彩為勝，燒出古樸的質感。

及菲律賓板塊相互擠壓形成，最高峰玉山形，他說台灣約在六百萬年前由歐亞板塊借太極的設計圖案，中間就是一個台灣地
麥傳亮最得意的作品「台灣禪納杯」，
青瓷全然不同。
窯」仿汝窯的青瓷蓋杯屬於粉青類的亮光
型與色彩臻於完美的素雅境界。與「安達

色，使得蓋杯在極簡風格中又見繁複，達到造
紫口也因器皿口緣釉薄處坯體受氧透出灰紫
體氧化，而呈現淡褐色至黝黑的鐵足。而
內的鐵質在窯火終了時，底部無釉處的坯
的底部「釉不過足」，露胎處由於坯體
性的喜愛。所謂「鐵足」係指青瓷器
一般都來得大，特別受到茶人尤其男
口鐵足」雅趣，尤其李永生的蓋杯比
采，更能呈現傳統青瓷器常見的「紫
「雨過天青雲破處」的特有色澤與風
青瓷釉而聞名，溫潤內斂，能感受汝窯
李永生的蓋杯即以創作天青類的無光
也成了許多現代陶藝家追求的境界。

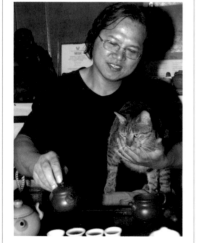

▲李永生的青瓷蓋杯比一般來得略大。
▼喜歡擁貓自重的麥傳亮。

則年年升高，因此當適量
的茶葉放入台灣圖騰內，
茶葉伸展開來時會慢慢看
見中央山脈的玉山隆起
及茶水的流出；西邊為台
灣海峽，東邊為太平洋。

配合台灣的土和泥，經採
土、煉土、養土達數個月
後，經由攝氏一八○○度
的高溫燒出，同時兼具茶
杯與茶壺功能。

至於茶杯，當然是泡茶所必須，
最常見的就是一般工夫茶法必備的白色
小瓷杯，而陶作坊也有特別為繁忙的上
班族設計簡單卻能泡出好茶滋味的同心
杯，或陸寶兼具自然樸實與東方禪意的
樂活能量蓋杯等。

我常在長時間閉關寫作時無暇泡
茶，但又不可一日無茶，岩礦壺名家鄧
丁壽乾脆就手拉了一個大口杯給我。為

▲ 江玗手拉的青瓷茶杯。
▼ 麥傳亮的台灣禪納杯蓋杯組。

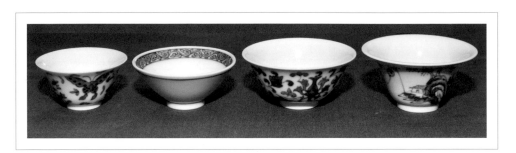

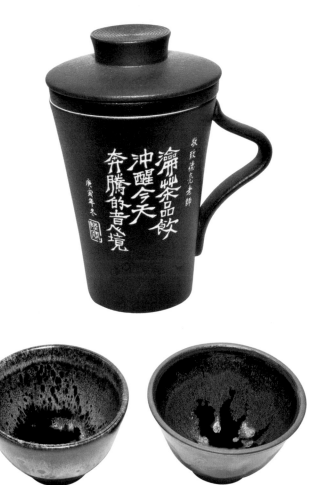

了隔開茶葉與茶湯，也避免將葉底或茶梗隨著茶湯一起吞入喉，還體貼地在杯口內接了一個布滿小孔的「嘴唇」，使用時只需將茶葉置於其上，即可輕鬆大口飲茶，而無須擔心茶葉浸滯過久產生質變，更無畏茶梗入侵口喉。鄧丁壽還在外緣上方刻上題字「茶是人間草木心」，並在落款後加蓋一個「德亮」印款，讓我感激萬分。

▲臻味號呂禮臻的各種瓷杯。
◀陸寶專為上班族設計的樂活能量蓋杯。
▼陳雅萍的窯變炫麗小茶杯。

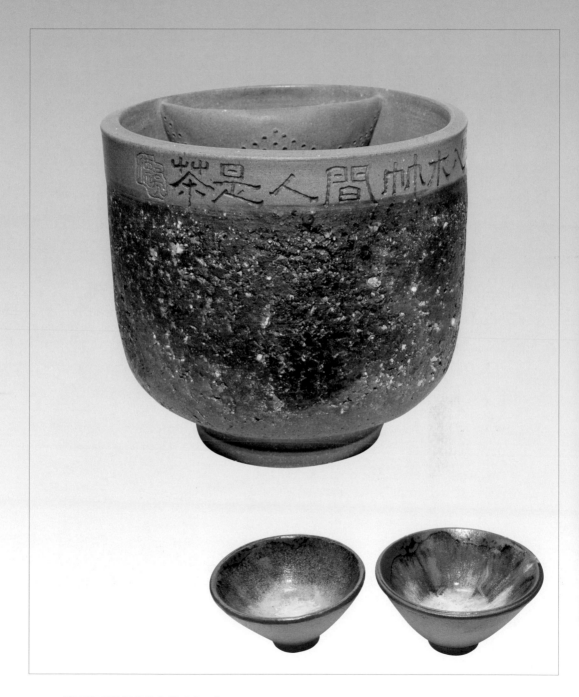

▲鄧丁壽手拉坯的貼心岩礦大口杯。
▼三古默農的櫻花灰釉岩礦茶杯。

燒水壺與品水罐

許多茶人特別講究泡茶的水質，例如紫藤廬主人周渝就堅持使用燕子湖的湖水泡茶；三古默農沖泡普洱茶則非用陽明山竹子湖水不可。

但忙碌的現代人可沒有辦法擁有如此雅興，陶作坊特別以岩礦老岩泥研發燒造了一組品水罐與燒水壺，直接從改善水質著手，用以軟水並改變水的口感，用以泡茶還可因為壺中的礦物元素，會把茶的苦澀轉為中性、變得柔順，即便普洱熟茶也可以直接煮沸將熟味減至最低並去除雜氣，讓人喝得更健康。二者在外觀上也展現千變萬化的色澤，以及原始自然與粗礦樸拙的風貌。

壺藝家們近年來也多致力於燒水壺的創作，尤以陳景亮、曾冠錄、鄧丁壽、古川子為多。例如陳景亮二十五年前製作的大型燒水壺，就取了頗富創意的名字「義氣壺」，說茶壺上有個孔讓熱氣自然散出，不會燙主人的手，所以「很有義氣」。但也可以叫做「逸氣壺」，因為除了散氣孔，

▲鄧丁壽的燒水壺極具現代感。
▼陶作坊的岩礦燒水壺組。

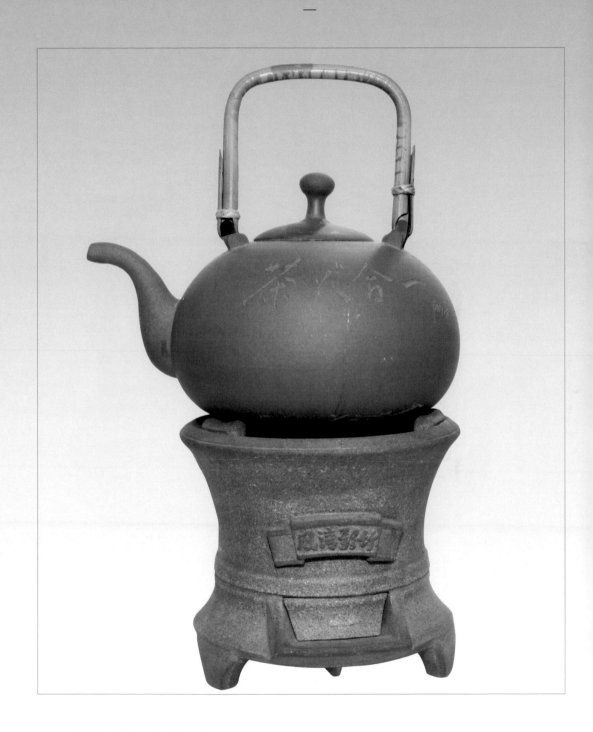

▲陳景亮的義氣壺與特有的爐具（茗心坊藏）。

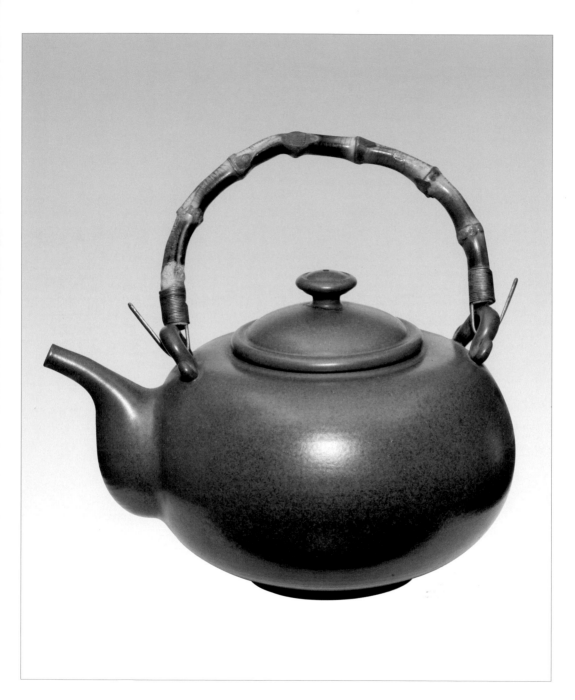

▲劉欽瑩的創作燒水壺。

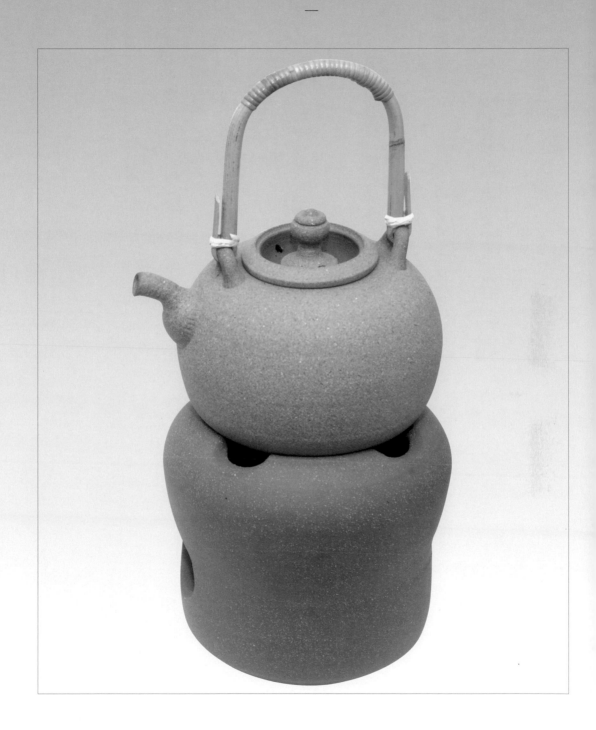

▲古川子的岩礦燒水壺組。

壺的中心點到把手的一角，跟壺嘴的距離一樣，讓倒水時穩穩當當。

事實上，多數人泡茶，大多直接自電熱水瓶或飲水機取水，水溫無法達到沸點，但陶壺以酒精燈燒水又過於緩慢，因此茶人多半二者並用，將飲水機接近沸點的熱水倒入燒水壺或俗稱「隨手泡」的電熱壺內，待燒至滾沸時再用以泡茶，或直接將耐火係數較高的陶燒壺、鐵壺等放在小型瓦斯爐上煮沸。不過使用過的陶壺務必等待降溫才可用冷水沖洗，否則冷熱驟變極易破裂，冬季嚴寒時尤需特別小心，無論大型燒水壺或小型泡茶壺皆然。

曾冠錄則以茶葉末釉燒製、以及沙鍋土不上釉的兩組燒水壺連同烘爐受到肯定，而且創作的烘爐就連小小的酒精燈都絲毫不馬虎，圓潤有致的造型處處可見用心，比起一般壺藝家大多另行購買的制式酒精燈，可說嚴謹且細緻多了。

唐盛陶藝的代表作則是號稱「金、木、水、火、土」五行俱全的五行壺，主人戴竹谿解釋說：以「土」為體（陶壺）、

▲ 陸寶的能量品水罐。
▼ 唐盛的五行壺。

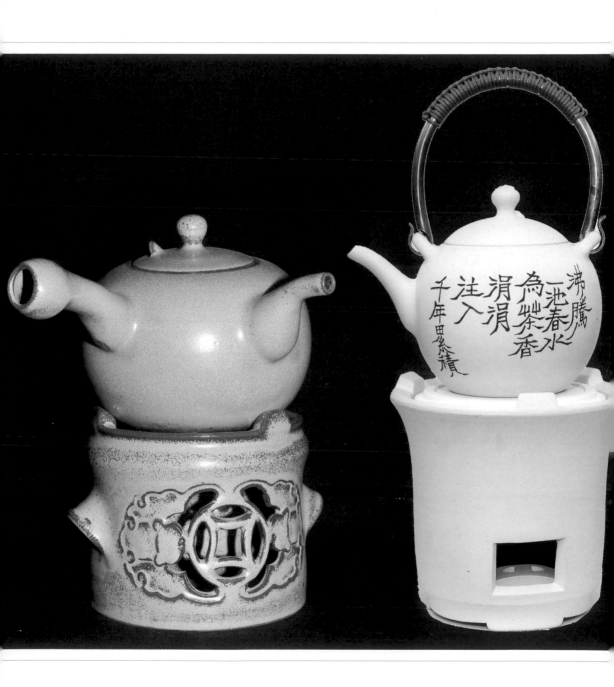

▲ 曾冠錄的茶葉末釉酒精燈燒水壺（左）與沙鍋土燒水壺組（右）。

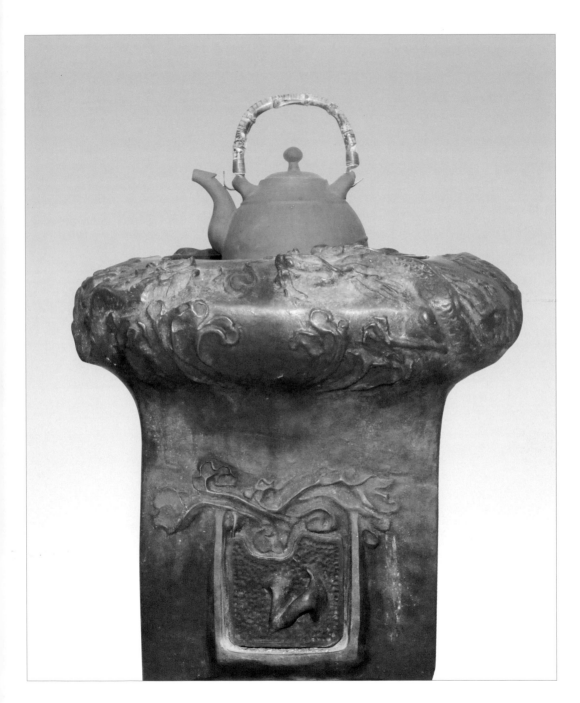

▲林昭慶的陶製燒水壺與銅雕的大型烘爐。

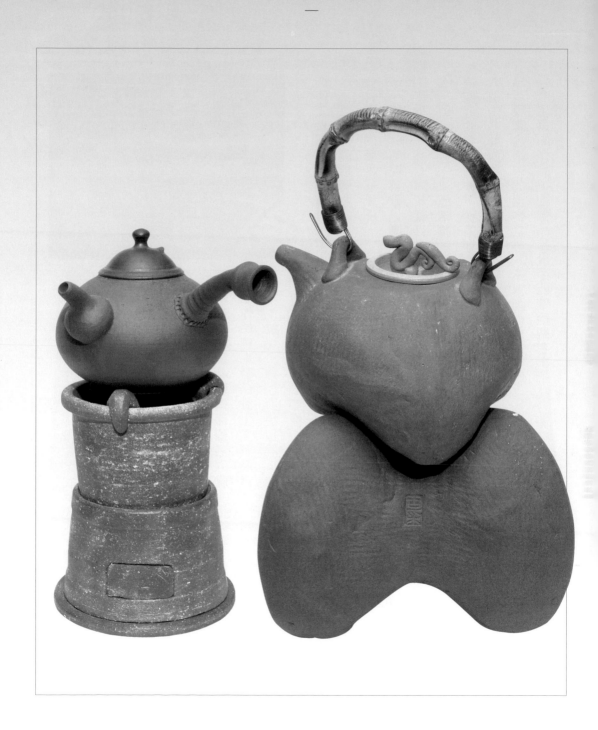

▲ 林昭慶的小型燒水壺組（左）與龍息大法燒水壺（右）。

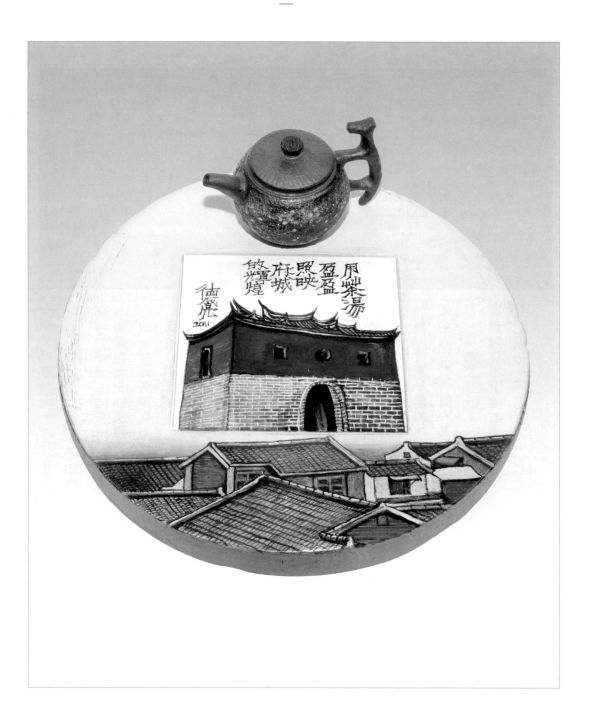

▲ 德亮利用不同媒材以砧板製作的茶盤，上方茶壺為三古默農岩礦壺。

的創作媒材，從早先單純的繪畫到後來費心雕刻彩繪，始終樂此不疲。好友楊淑炎、

鄔宛臻等大姊們對這樣頗具環保的創作方式也大為激賞，經常熱心幫我四處搜尋別

人不要的舊砧板，作品自然就更多了。

但要將砧板做為壺承可不能過於粗陋草率，我破例將砧板上層刨光磨平，再以

噴漆做底。彩繪完成後唯恐木質無法承受茶壺之熱，先將中間挖開一個方形凹槽，

再將白色磁磚以釉上彩繪製，高溫烔燒後嵌入，就是一塊完美的茶盤了。假如不掀

開底部瞧個究竟，很難發現它原是一塊曾經千刀萬剁的砧板。

磁磚上手繪的是台北承恩門，那是台北府城僅存的輝煌了；下方背景則是台北

即將消失殆盡的老舊眷村屋舍。我雖非懷舊之人，但每天身處喧囂的都市叢林一隅

泡茶，總得為自己保留一方淨土吧？

而陶作坊繼竹製與陶製茶盤系列後，也推出老岩泥「濡茶行方」，則堪稱簡潔、

明快而又充滿人文氣息的茶盤。特別的是不慎滴落的茶湯或水漬，在茶盤上能迅速

被吸附乾淨，呈現品茗時的簡潔、雅緻、禪意與情趣。可以說，濡茶行方不僅能保

持泡茶環境的乾燥清潔，也能賞玩，一次次茶湯吸入陶坯內產生的變化趣味，如同

在醞釀一件自己創作的作品。隨著不同茶葉、不同濃度與不同的使用習慣，產生不

同的驚喜效果，有如養壺般的情趣。而茶方上絹印的書法字帖為清代周亮工的閩茶

曲，更加添行方的美感與品茗意境的享受。

至於茶船，通常茶人在茶席中都會為每個茶杯準備置杯墊，市售也有包含杯墊

的茶杯組具，或同樣使用緊壓成型的孟宗竹量化產品。儘管看來四平八穩，但總覺

得少了那麼一點創意與韻味，在氛圍營造的漂亮茶席中顯得單薄。壺藝家鄧丁壽有

一火燒雞
之後，
在德亮的茶面上發亮，
紫爛的金色映亮那人的陽光
幸福的笑容

德亮

▲德亮的大眼舢舨茶船（上）與陳景亮做為茶船的陶燒木器（下）。

次特別題上我寫的句子「煮茶論劍縱橫天下事」廣為量產，似乎多了份詩情，但外觀仍然一成不變。

其實只要多點創意，生活中許多不起眼的、被丟棄的器物，都可以搭配成絕佳的茶船：例如壺藝家陳景亮近年展出的陶燒課桌椅系列，有次取下其中一截未完成品致贈，就被我當做茶船使用，讓前來作客的友人經常誤為廢棄的木頭，極簡卻也饒富趣味。又有次在烏石漁港旁的沙灘撿到一截舢舨廢棄的藍色木塊，搭配在精心設計的茶席上，一樣成了趣味盎然的茶船。

此外，我一直喜歡在淡水河口看船，也經常將它們繪入油畫中。無論碧藍的水面上，滿載漁獲歸來的駁船；或成群在岸邊晃呀盪的，或仰躺在淺灘上招來大批螃蟹的大眼舢舨。彩繪著朱紅、深綠、蔚藍與寶藍的船身，平口上揚的船頭，以優美弧線連結肚大尾小的船壁，強烈的對比色彩不僅反映台灣特有的民間藝術，精準的色彩配置看來尤其耀眼又和諧。而船頭朱紅底色突出的白色太陽與浪花圖騰，更為玲瓏有致的格局劃下完美的句點。

因此我特別以大眼舢舨為藍本，木刻彩繪了一艘茶「船」，完成後唯恐熱盞燙壞了表面，還特別訂製了一塊玻璃以隔熱。噴上金漆後再加上一首詩，就是深具韻味的茶船了。

徐兆煜柴燒的茶船也是直接形塑出「船」的意象，還將陶土調配成紅色做為船體，白色船沿與中央的藍色圖騰則繪以釉彩，意象鮮明而突出。

▲ 徐兆煜以淡水舢舨為藍本燒造的茶船。

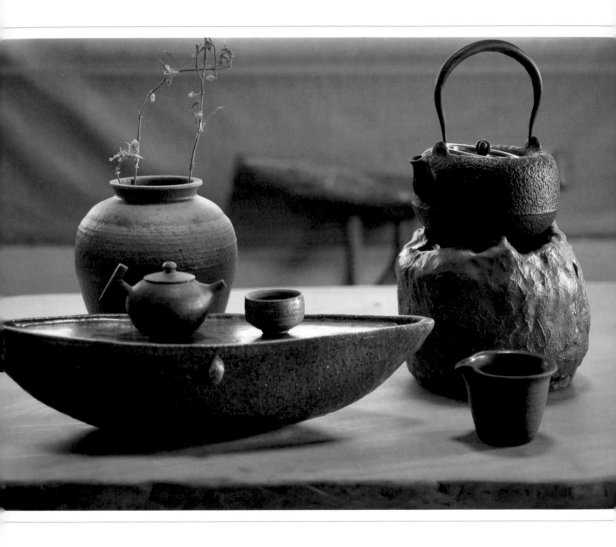

▲ 徐兆煜的茶船架勢十足，在茶席中顯得霸氣又有創意。

吳麗嬌則將大塊琉璃精算收縮係數後，直接嵌入陶板做攝氏九五〇度燒製，成就的亮彩感覺就比單純的陶板耀眼多了。無獨有偶，竹雕家翁明川的兒子翁偉翔，在茶器的創作上為了與父親的陶板耀眼有所區隔，也特別製作琉璃後嵌入竹頭或竹片，結合兩種媒材而成的茶盤也頗具賣點。

至於善於結合金工、木工與陶瓷的章格銘，則非常「包浩斯」地，以強烈現代感的幾何圖形將三種媒材巧妙配置，讓幽雅的茶文化擁抱機械文明。尤其單體的方形茶盤，更融入濃濃的日式風味，以江戶庭園常見的潔淨細沙為底，加上放置茶則的黑石，為整體「枯山活水」的茶道意象畫下完美驚嘆號，而前衛的時尚風格更足以令人玩味再三。

此外，資深茶人何建生，則喜歡以早年大戶人家或古厝宅第留下的各種古典窗格、雕花木飾或繪有圖案的花磚等，用來創作壺承、茶燈與茶席周邊的茶寵等，將中國古典的色彩配置完美呈現，在傳統中隱然流露的新意，彷彿唐代大詩人劉禹錫的「舊時王謝堂前燕，飛入尋常百姓家」，又再度浮上檯面。

至於所謂茶寵，一般茶人的解釋是：茶席周邊擺設的小器具或小玩意，例如有人喜歡在茶席中擺上「賞香爐」，用裊裊輕煙陪伴茶香入喉；有人喜歡放個陶瓷或鐵器花鳥小獸等，做為蓋置（就是放壺蓋的啦）或擺放茶則、茶匙；九份愛貓的郭清

▲翁偉翔結合琉璃與竹雕創作的茶盤。
▼吳麗嬌以琉璃嵌入陶板燒造的茶盤。

榕則以手捏形塑的小貓茶寵，供茶人在茶席中做為插花點綴之用。近年也有不少陶藝家依自己喜好製作小巧可愛的各種造型茶寵，如吳晟誌、麥傳亮、林義傑、徐兆煜等。

至於茶巾，更是近年茶席不可或缺的陳設之一，原本平凡無奇的茶桌或公眾場合常見的簡易工作桌，只要鋪上恰當的茶巾做為桌布，可以瞬間變臉為氣氛十足的泡茶桌，並依不同場合、不同茶品與茶器，做色彩配置或折疊，往往也能呈現出些許的東方禪意。

杯托在近年也成了茶席中不可或缺的茶具，尤其在規模較大的茶行或茶藝館，或正式的茶席展演，奉茶時加上杯托更能凸顯禮儀的莊重；因此不少陶藝家也紛紛以陶燒、鑄鐵、青瓷等不同材質，創作不同趣味或造型的杯托。例如青蛙

▲ 章格銘的多媒材創作茶盤充滿前衛時尚風格。

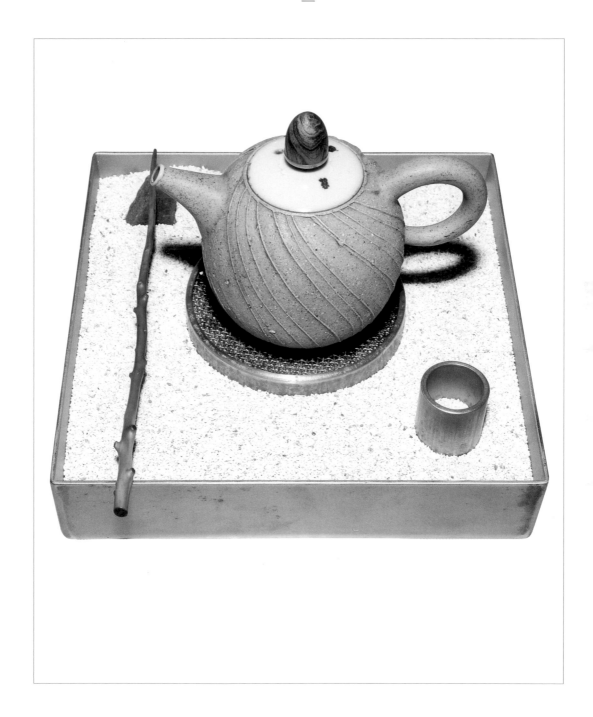

▲ 章格銘的單體壺承頗具日式庭園意象。

王子林義傑就不改青蛙本色，以荷葉作為杯托或壺承，竹君則有粉彩瓷燒，李仁嵋的鑄鐵翻坯黃金楓葉，以及鄧丁壽的孟宗竹高壓成形的方型杯托等，在兩岸四地與東北亞一時都蔚為風行。

▲茶巾在不同氛圍的茶席中扮演十分重要的角色。
▼資深茶人何建生以古典木飾製作的壺承與茶燈（御林芯藏）。

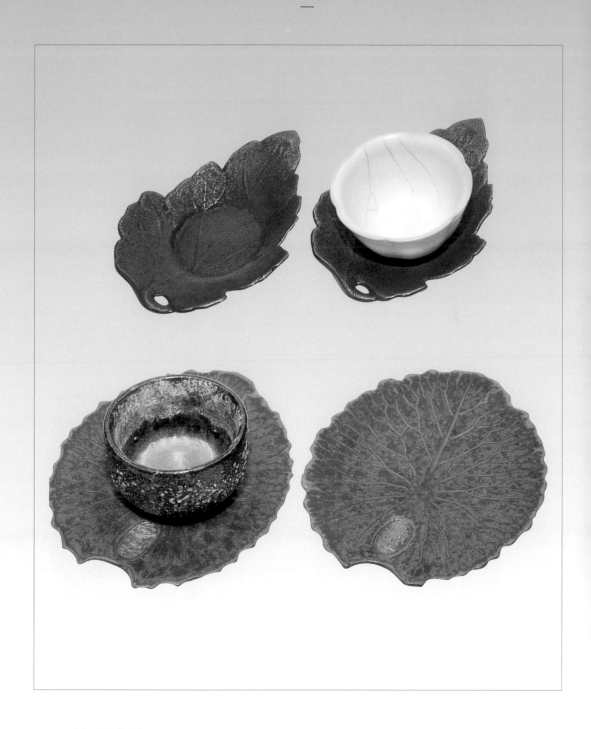

▲ 李仁嵋的鑄鐵杯托（上）與林義傑的陶燒荷葉杯托（下）。

（18）

為茶品簡易焙火──茶館

如果要避免或淡化高山茶或青普新茶的苦澀味、青普老茶或台灣老茶的陳倉味，或熟茶的陳熟味，而又堅決反對烘焙茶品的茶人，通常會以「茶館」在置茶前先作簡易的焙火，大致可以達到相近的效果。

焙火的方法，先將普洱茶餅、茶磚或沱茶等緊壓茶剝成片狀，以免塊狀受熱不均，一般散茶則直接置入。先晃動加熱器皿，讓茶館四壁受熱，待茶館乾燥後再置入茶葉，以腕力上下搖晃讓茶葉在茶館內不斷翻滾，以免底層的茶葉過度受熱而燒焦，用鼻輕聞待香氣舒展後即可沖泡。

目前焙茶器即茶館多以陶製品為主，壺藝名家陳景亮的茶館，或古川子的岩礦茶館都是不錯的選擇，而陳景亮的茶館還貼心地加上籐製把手，不但不易傾倒，也能適度防止摔破，頗具巧思。至於「陶作坊」的老岩泥茶館，則不僅附有放置蠟燭燃燒的底座，價格也較為平實，且因岩礦所產生的遠紅外線，能適度舒展並分解茶葉的雜質，比烘焙快速簡易多了。

▲ 使用茶館在微火上輕搖，可以去除新茶的苦澀與陳茶的霉味。
▼ 陳景亮加上籐製把手以防止摔破的茶館（茗心坊藏）。

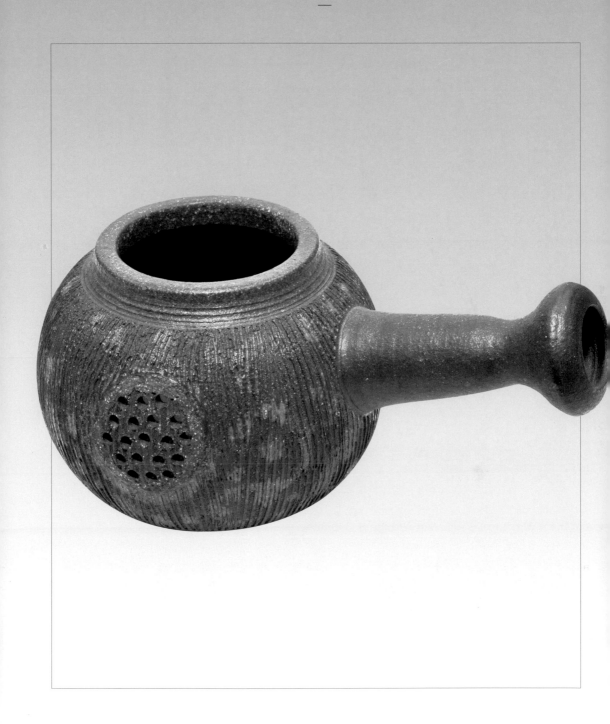

▲ 古川子原創的岩礦茶餾。

存茶藏茶──茶倉

茶倉是陶製茶甕或金屬茶葉罐的統稱，一般來說，小型茶倉僅作為外出泡茶時，裝入少量茶所需，主要在方便、美觀，而非長期存茶藏茶之用；至於較大的金屬茶罐或陶製茶甕，前者通常作為茶商在店內存茶銷售，後者就是有計畫地收藏陳放茶品了。

在使用上，假如僅係短暫存放輕發酵的包種茶、高山茶等茶品，茶倉的選擇應以錫罐、鐵罐或瓷罐為佳，可以達到較為「密封」的效果，不致讓茶香快速流失。

但若存放鐵觀音、普洱茶等重焙火或重發酵茶品，則以陶甕為佳，因為陶器有看不見的毛細孔，茶葉可以在內繼續呼吸、舒展與陳化，多年以後取出也較不易發霉或變味。

原本大型茶倉僅作為收藏普洱茶之用，近年隨著品飲普洱陳茶的風氣日漸普及，間接帶動了台灣陳年老茶的買氣；過去不及去化的烏龍茶、包種茶，塵封數十年以後今天又紛紛鹹魚翻生，一時都成了奇貨可居的珍品，茶倉也在其中扮演了重要角色。

其實在烏龍茶普遍清香化、發酵度越做越輕的今天，台灣老茶不僅以沉穩的丰姿熟韻受到資深茶人喜愛，喝陳茶養生的說法也甚囂塵上。儘管顛覆了台灣茶一向「以鮮為貴」的觀念，卻也逐漸受到消費者的認同。

▲ 早期吳遠中充滿東瀛風味的茶倉。

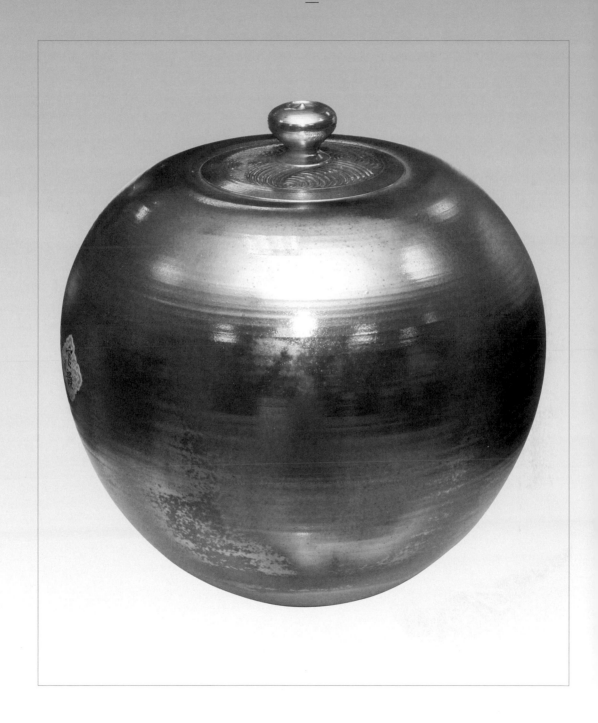

▲吳金維以全然不上釉的柴燒成就黃金般璀璨的茶倉經典之作（官韻藏）。

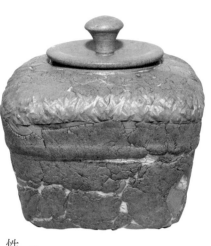

因此手上若有超過「最佳賞味期」或已逾保存期限的茶品，大可不必急於丟棄；只要褪去包裝，將茶葉直接置入未上釉的陶甕內貯藏，經過多年後取出，也可以跟普洱陳茶一樣，成為別具風味的台灣老茶。

貯藏普洱茶或過期的台灣茶品，一般只需以陶罐、陶甕或陶製小茶倉乾燥密封保存即可，由於陶甕具透氣性，可以達到歲月陳化的效果；尤其茶品在陶甕內可以變得更加柔和、圓潤，且置放愈久效果愈佳。除了避免受潮或異味、白蟻等侵入，更兼具入倉（加速陳化）與退倉（去除霉味與雜氣）的優點，對於去除熟茶的熟味尤其有效。

若要將七子餅茶連同竹筍葉殼整筒整支收藏，陶作坊則首開風氣，特別研發老岩泥茶倉，容量從原本半斤、一斤裝的中小茶倉，到可以放入含外包竹筍葉殼整筒圓茶的大型茶倉，堪稱完備的藏茶組合，尤其大型茶倉在容納整筒後尚留有兩片的空間，讓收藏者可以在完整收藏之餘，又能每隔一年半載取出單片茶餅品嚐歲月造成的變化，同時享受藏茶與品茶的樂趣。

此外，近年許多陶藝家也紛紛燒造兼具藝術美感與實用的茶倉，如長弓以手捏創作台灣岩礦茶倉，運用不同的技法與素材融合，不僅外觀沉穩、內斂，造型與肌理質感也均擁有強烈的自我風格，適合剝開後的茶品存放。

▲ 長弓的小型岩礦茶倉。
▼ 鄧丁壽的茶倉以金水加金色細繩營造出獨樹一格的人文精神。

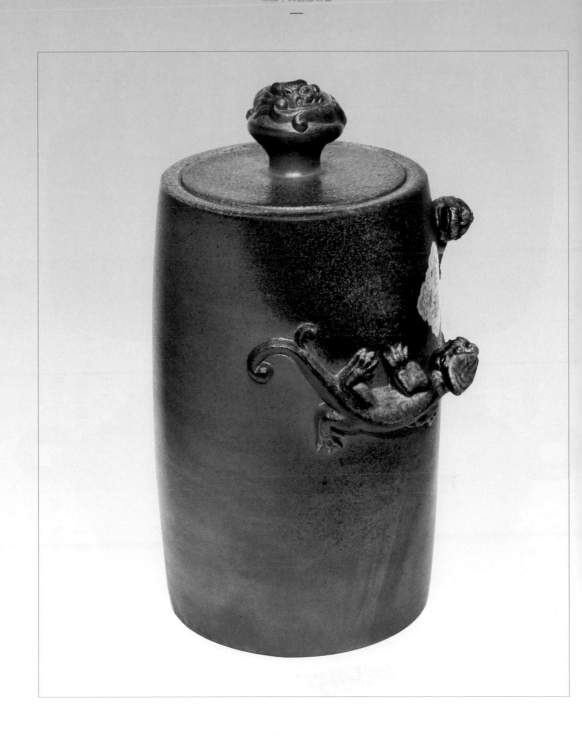

▲ 李仁嵋以貔貅龍頭創作的柴燒茶倉（官韻藏）。

現況的省思」，在表現手法上「對質感的掌握有寫意、粗獷，也有深厚、細膩，也出現獨特的成形技法」。有著螃蟹大螯的機器人，圓滾滾的大肚用來盛茶；或無敵金剛內原本小英雄們的座艙變成了茶倉，茶香總是在掀開頭蓋後傾洩而出，不僅小朋友喜歡，大人也愛不忍釋。

▲ 張山的陶燒鐵鏽機器人堪稱最另類的茶倉（御林芯藏）。

茶則、茶匙與茶荷

19

隨著茶文化的日趨精緻化，原本不起眼的周邊小茶器，近年也受到茶人的重視，今天步入廣州芳村、北京王府井、昆明金實或康樂等全國性的大型茶葉批發市場，除了櫛比鱗次的茶葉專賣店外，茶器也成了交易的大宗。包括茶則、茶杓、茶挾、茶船、茶漏，甚至烘爐、茶燈、茶刀等。

不過，即便茶藝文化蓬勃發展的今日，茶人或茶商所用的茶則等器具，不是取竹片削型自製，就是購買現成的木製或金屬量產製品。對大部分的茶人來說，茶則等器具不過作為取茶剔渣之用罷了，自然無須大費周章，與動輒數萬乃至數十萬元的名家茶壺根本無法比擬。

但藝術家翁明川卻不以「器」小而不做，喜歡喝茶而創作茶器最微不足道的末稍，三十年來雕出了兩百多件足以傳世的茶則、茶杓、茶匙、茶挾等作品，將茶器小品提升至精緻藝術的境界，甚至受邀至瀋陽故宮博物院展出。二○一一年開春，

▲ 為茶藝與時尚結合開啟竹雕茶器新紀元的翁明川。

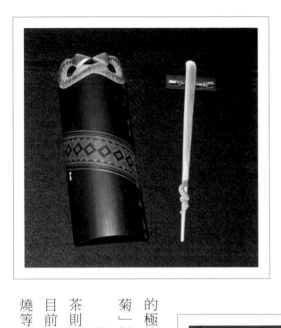

的笏板，令人讚嘆。

翁明川的竹雕茶器也與時尚同步，例如近年創作的「保庇」系列、原住民系列、京劇系列等，都能充分掌握社會脈動與流行，讓茶人在賞茶則之餘，也能聽到竹雕呼吸的聲音。

而茶農出身、近年頻頻以製茶技術榮獲大獎的鄭添福，則從泡茶的實用性出發，雕出了許多精巧的茶則與茶荷，樸實的極簡風格頗受茶人喜愛，台北「人澹如菊」對他的作品也極其肯定。

當然以台灣茶器藝術家的創作巧思，茶則與茶匙、茶荷等不可能僅限於竹製，目前市面可見還有金屬、玻璃、木作與陶燒等。內湖「古采藝創」主人林昭慶，近

▲翁明川的原住民系列茶則與茶匙。
▼鄭添福創作的極簡茶則等竹器。

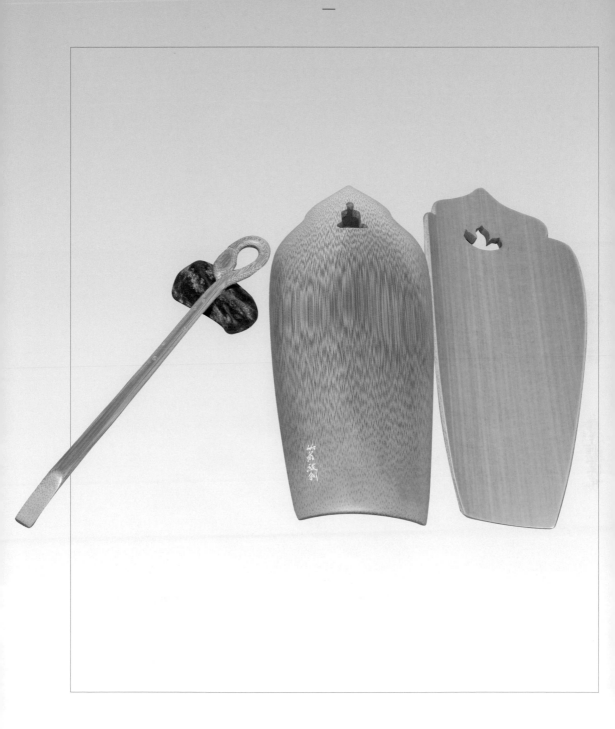

▲翁明川的「保庇」系列茶則與茶匙。

年就有彩陶燒製的茶則與金屬茶匙等創作，以討喜的色彩與造型，在茶器彼此競豔

的新世紀，與竹製品分庭抗禮。

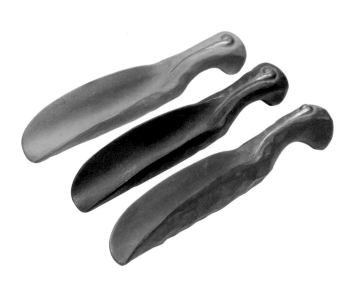

▲ 林昭慶的彩陶茶則系列。

6 產業篇

自東方美人飽滿的壺中
禪意境
汲取蜜香
德亮 2011

台灣的陶瓷博物館

20

鶯歌陶瓷博物館

早在清朝嘉慶九年（一八〇五年），鶯歌就有了陶瓷的產製，並在日據時期的一九二一年逐步發展至今天的盛況，堪稱是台灣的陶瓷之都。而耗時十二年興建的新北市立鶯歌陶瓷博物館，則於二〇〇一年十一月開始營運，不僅是全台首座陶瓷專業博物館，規模也堪稱最大。

從國道三號下三鶯交流道直行，座落鶯歌主要幹道文化路上的陶瓷博物館，近年已取代著名的「鶯歌石」景點，成為鶯歌的新地標。建築形式以清水模、鋼骨架、透明玻璃穿透內外，以無限延伸的偌大空間感與虛實變化，呈現質樸的美感。

鶯歌陶瓷博物館主要以台灣二百年來的燒窯技術，及常民文化建構台灣陶瓷文

◀ 鶯歌陶瓷博物館透明玻璃穿透內外的建築形式。
▶ 鶯歌陶瓷博物館土與火的藝術主題區。

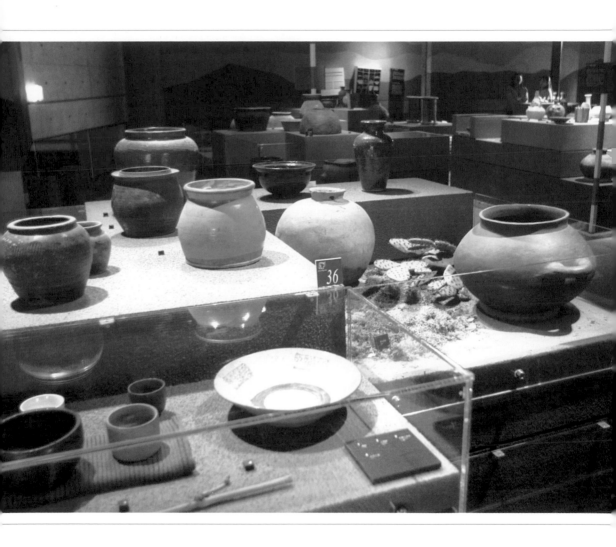

▲ 鶯歌陶瓷博物館展示原住民傳承久遠的陶瓷文化。

傳統技藝廳有陶瓷製作過程與早年製陶工具介紹；二樓展示台灣各地陶瓷發展歷程與特色、台灣陶瓷產品等。還有專為兒童設置的「兒童陶藝世界」，讓幼兒在自由的空間內，無拘無束地探討土的世界。「未來世界館」也讓觀眾大開眼界，將陶瓷在現實中的實用器物，演變為科技產品或生活物品的元件，在未來世界的運用等。

鶯歌陶博館內各樓層均有不同特色，如一樓的化的主體性為展示內容。也結合資訊科技，塑造各種情境，並襯托出博物館展品的重要性。

館內分為：土與火的藝術、台灣傳統製陶技術、回看所來處、鶯歌陶瓷發展史、未來預言等不同展示主題，其中「穿越時空之旅」更藉由燒製、成形、造型、顏色、裝飾、實用、非實用等比較觀點，以文化層概念呈現台灣地區史前陶器、原住民陶器文化與現代工藝陶，並探討現代陶藝發展與創作，頗為可觀。

苗栗陶瓷博物館

苗栗陶業的發展，可追溯至清代中葉，在清光緒年間，竹南、後龍一帶已有專業的傳統瓦窯出現。不過卻不同於鶯歌的生活陶，長久以來大多以工業陶為主。近年在陶瓷茶器文化的發展，則以灰釉與柴燒為兩大特色，尤以柴燒風氣最為興盛。

涔涔雨意中造訪座落公館鄉的苗栗陶瓷博物館，公辦民營的佲大館舍隱藏在賣

▲鶯歌陶瓷博物館呈現台灣二百年來的燒窯技術。

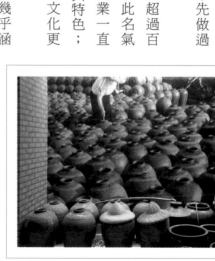

場後方的最深處，鱗鱗千瓣的屋瓦上正浮漾著濕漉漉的流光，彷彿瑰寶們委屈的淚水。若非事先做過功課，一般遊客往往不經意就錯過了。

正如館長謝鴻達所說，苗栗的陶窯發展超過百年歷史，客家人卻不善於包裝產業文化，因此名氣始終比不上台北的鶯歌。他說苗栗的陶藝產業一直處在「代工」的定位，從未建立自己的品牌與特色；尤其近年陶瓷加工產業蕭條，讓苗栗的陶窯文化更加沒落，令人不勝欷噓。

其實苗栗縣內擁有非常豐富的古窯群，幾乎涵蓋台灣所有的傳統窯種，在台灣陶瓷發展史上，可說是相當重要的保存庫。因此走進兩層樓的偌大展示空間，從「陶之鄉──苗栗」、「苗栗的陶顏」、「苗栗的製陶技術」，到「轉動一甲子──老陶師」、「窯窯相望」等展示主題區，將苗栗陶瓷近百年的風華，透過影像、實物、模型、展品等風光再現。

除了逾千件以上豐富的館藏，對於台灣早年的陶藝先驅人物，如吳開興、曾火漾等也多所著墨，讓人重新發現苗栗陶藝文化曾有的輝煌。

苗栗也是早期裝飾陶瓷的最大產地，充滿可愛

▲ 從琳瑯滿目的歐美陶瓷展現苗栗過去代工產業的輝煌。

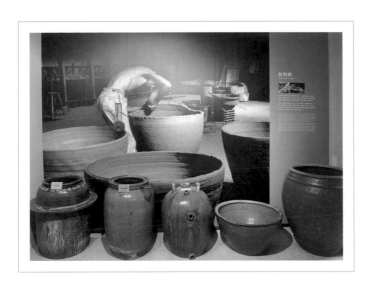

造型的貓頭鷹、慵懶的貓、可愛的狗，或者翩翩起舞的舞者等，主要銷往歐洲與美加地區。博物館也將它們一一陳列，讓人沉醉在公主城堡的卡通大夢中，並回想過去盛極一時的外銷榮景。

台六線二十二公里處的苗栗陶瓷博物館，座落在苗栗縣旅客服務映象園區的一隅，面積約一三○○坪的展示館在二○○七年六月開始營運，全年無休。

▲ 以影像與實物展現苗栗舊時陶甕生產的盛況。

台灣的茶器產業

閃亮世界舞台——陶作坊

二○一○上海世博的台灣館深受矚目，其中精湛的茶藝文化展演更令人印象深刻，當時提供贊助的廠商正是近年以茶器聞名兩岸的「陶作坊」。創辦人林榮國本畢業於台灣師大工教系、主修陶藝製作，卻沒有「專心」當一位陶藝家，反而在一九八三年創立陶作坊，專業於茶器與生活陶藝的開發，歷經近三十年的努力，如今已建立一套完整茶器架構的王國，不僅深受兩岸茶人喜愛，更揚名日本、韓國、東南亞、歐美等十數個國家。足以印證台灣茶器由藝術家帶動創作風潮，進一步成就相關產業的鮮明案例。

話說林榮國學校畢業後，在朋友的鼓勵下開始製作茶器，即以明顯區隔宜興壺的製法與風格，矢志打造台灣特色的茶器。就在一九八三年台灣茶藝達於鼎盛之時，從客廳設立工作室拉坯開始，作品逐漸受到肯定後才正式設廠。從一九九三年汐止廠設立至今，台灣包括一○一大樓、新光三越、太平洋百貨等在內，共有十四個直營店或經銷點。大陸

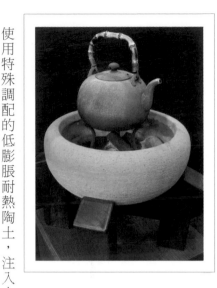

使用特殊調配的低膨脹耐熱陶土，注入人文的意涵。而二○○六年採用天然岩礦結合陶土調配而成的「老岩泥」，更將陶藝與茶具回歸最原始的呈現，坯體呈現樸拙、千變萬化的質感，以及自然粗獷的窯變拙趣。由於老岩泥壺導熱較慢，醇厚的茶湯能安然穩於壺內，茶香更能在老岩泥的包覆與氣孔流動中瞬間爆發。近年推出的懷汝系列，則呈現傳統汝窯官瓷釉色，施釉不厚，且成色均勻，讓茶人能充分感受汝窯的特有色澤與風采。

林榮國說陶藝家的作品多係手工拉坯，不僅單價過高且無法量產；而陶瓷工廠雖可大量生產，但創意和品質有待加強。由於本身專攻工業設計與陶藝創作，也曾至陶瓷工廠實習，可說兼具了量產技術與藝術創作的能力，也曾至陶瓷工廠實習，產之間，價位則介於量產與陶藝家之間，因此不僅深受茶人與文化人的肯定，更能深入一般家庭，成為品茗或居家生活的

除了設於北京朝陽區的總部外，在上海、廣州、大連等各大城市也設有專櫃或專門店共二十八個。二○○三年以「薪火相傳系列」，榮獲中國「海利金灶杯」全國茶具組合藝術大獎賽的「最佳原創獎」。

陶作坊的原料大多為台灣陶土與日本瓷土調配，煮水器則

▲陶作坊榮獲中國「海利金灶杯」最佳原創獎的薪火相傳系列。
▼陶作坊懷汝系列思古用今開創汝窯釉色呈現的茶具。

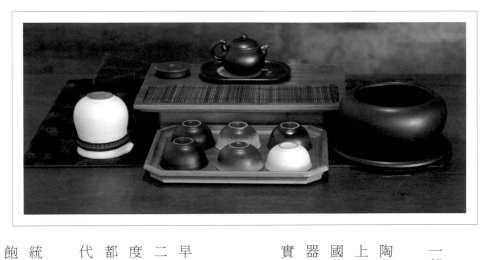

一部分。

「陶作坊」產品特色在於將實用及原創性的陶藝表現技法，加上人文的意涵，應用在茶器具上，造型簡潔、典雅，釉色溫潤。可以說，林榮國的理念即是注入傳統茶文化精神為內涵，以茶器具作為媒介，提供人文、雅緻，並兼具品味與實用性的藝術生活精品為創作宗旨。

樂活、能量、極簡風──陸寶窯

一九七三年創立於台北鶯歌的「陸寶窯」，早先以接單代工為主，一九九三年赴大陸設廠，二○○五年才正式以陸寶為品牌打響兩岸知名度。目前在台北與廈門、福州、深圳、廣州、成都、重慶、西安等地都有據點，並已傳承至第二代的呂柏誼、呂建誼兄弟。

陸寶最大的特色在於優雅簡約的設計，為傳統風格的骨瓷與質地古樸的陶壺，注入現代鮮活飽滿的弧線，因此特別受到年輕人的喜愛。加上領先的技術與卓越的品質，大膽引進「樂活、養生」的因子，如遠紅外線、負離子的天然能量礦土與奈米科技，讓傳統茶器充滿新生命。目前已通過美國最嚴格的加

▲簡單、方便、實用是陶作坊茶器的最大特色。

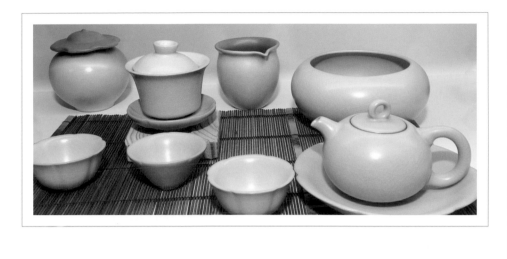

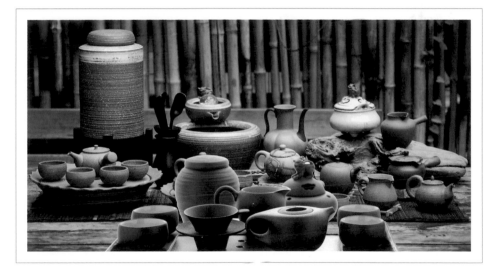

州鉛鎘食品安全檢驗，以及台灣工研院遠紅外線放射率證明、ＳＧＳ 國際安全標準認證等；並在二○一○年榮獲「陸羽獎」中國最具創意茶具設計品牌。

▲陸寶的仿汝茶器組。
▼陸寶茶器最大的特色在於優雅簡約的設計而受到年輕人喜愛。

呂建誼說，經過攝氏一三○○度以上的高溫燒製，陸寶茶器歷經手工雕塑、鑄模、注漿、成型、坯體乾燥、修整坯體、素燒、釉下彩繪、釉燒、釉上彩繪、窯燒、出窯等十數道工序，製作過程複雜，大量的手工製作過程與獨特的釉色變化令許多愛茶人愛不釋手。尤其能量茶器釋放有益人體健康的遠紅外線及負離子能量，具有活化水質促進新陳代謝的功效，並可去除水中氯氣，避免水垢形成。品茗時能去除茶葉的苦澀味，並保留茶香，入口後仍能感受茶香的口感餘韻。

擦亮台灣金陶──和成窯

以衛浴廚具設備行銷全球的大企業HCG和成集團，基於「取之於陶、回饋於陶」的理念，於一九九二年股票正式上市時斥資成立和成文教基金會，在執行長沈義雄的積極推動下，除了成立「和成窯」與「和成陶藝工作室」，提供藝術家一個可以畫陶、捏陶、燒陶的空間，一個可以全民參與的悠遊陶瓷彩繪的創作天地，也為各企業及財團法人量身定作藝術產品，更於次年創辦台灣陶藝最高榮譽的「金陶獎」。

沈義雄回憶說金陶獎從第一屆到第五屆，無論頒獎或展覽都在台北市立美術館舉行，至第六屆適逢鶯歌陶瓷博物館成立，才移師至鶯歌擴大舉辦為「國際金陶獎」至今。當年得獎的陶藝家，今天都已成為台灣乃至兩岸都聲名響亮的陶藝名家或大師，可說對台灣陶藝的發展貢獻以及風格走向影響深遠。而二○○六年台北茶文化

▲ 陸寶的黑陶茶盤充滿君臨天下的霸氣又不失現代感。

博覽會，當時的市長馬英九與文化局長廖咸浩為大會揭幕的陶板，就是由和成窯贊助提供。

由於沈義雄的積極推動，和成窯也從單純的陶藝創作空間逐漸演變，除了作為國內陶藝教育、培養基層學校陶藝種子教師的搖籃，並廣邀對岸乃至全球優秀的藝術家共同交流、參與。近年更開始提倡生活陶瓷器品的藝術化，由擔任副執行長的陶藝家曾冠錄負責執行。以目前全球最發燒的蘋果 iPhone 為例，和成就開發了一系列精緻的保護殼陶板，並遠從中國景德鎮請來精於繪畫工藝的張學文教授親筆繪畫，燒成的保護殼陶板果然充滿濃郁的中國藝術風。而我也曾以好友「現代廚具衛浴」主人黃水盛贊助的白瓷面盆，在和成窯以油性釉上彩繪燒製，成了茶空間最動人的取水弧線。

推動台灣壺藝新風潮——當代陶藝館

嚴格說來，當代陶藝館不能算是「產業」，卻擁有萬把以上�42稱全台最多的豐

▲ 德亮在和成窯彩繪燒造的茶間取水面盆。
▼ 和成窯為國內培養陶藝人才扮演十分重要的角色。

富茗壺館藏，二十年來更培養了許多優秀的壺藝家，更以一個非官方的私人機構，持續不間斷地舉辦座談、研習、展覽，以及各種競賽、獎項或活動等。可以說在台灣，壺藝家可以不認識官方文化單位或博物館、美術館的館長，但一定都認識游博文——推動台灣壺藝風潮的重要推手。

曾榮膺台灣十大傑出青年的游博文，於一九八八年在苗栗三義創立當代陶藝館，大學唸的是化工，一頭栽進陶藝的領域後，卻以台灣當代陶藝茶壺發展作為研究主題，陸續取得碩士與博士學位。他說茶與壺結合才能成為文化，因此逐年有計畫地收藏官方「陶藝金質獎」得獎作品，以行動支持壺藝創作；也積極成立「台灣陶藝聯盟」，並從二○○八年起斥資舉辦「台灣金壺獎」，鼓勵壺藝創作者及產業界，致力台灣茶壺的設計、創作、技術與生產。

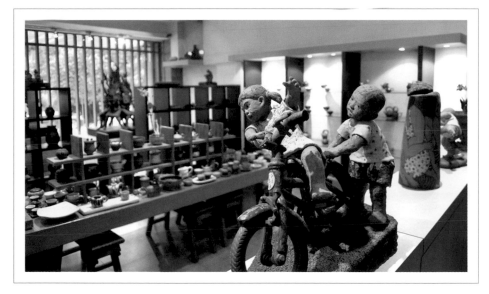

▲ 當代陶藝館擁有全台最豐富的創作壺收藏。

目前擔任台灣陶藝學會理事長的游博文說台灣近三十年來，隨著茶藝文化的盛行與陶瓷藝術的興起，造就了許多活潑且具張力的陶藝家投入製壺的領域，並將傳統茶壺的形式與功能加以改進與擴展，從而掀起了台灣壺的流行風潮，並豐富了茶文化的面貌，而製壺工藝則是茶藝與陶藝兩種文化體系結合的產物。

當代陶藝館在二〇一一年舉辦「建國百年、台灣新百壺展」，廣邀百位近年來在台灣壺藝創作表現傑出的藝術家共同參與，包括張繼陶、蔡榮祐、呂嘉靖、沈東寧、李仁嵋、章格銘、游正民等，每人必須繳交相同的創作壺共一百把，希望在兼顧實用與藝術的創作中，為台灣壺的品牌建立與全球行銷踏出漂亮的第一大步。作品必須「要有強烈個人創意，並兼備台灣的文化識別性」，籌劃三年，最後展出時共有七十一位陶藝家、一百二十八件風格各異的特色壺，堪稱近年壺藝界最大的盛事。

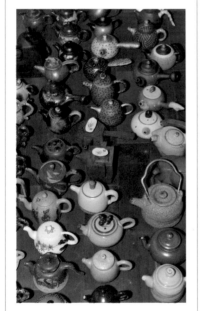

黃金巧手
補破壺

22

受邀到「老味」品茶，主人魏志榮小心翼翼地自古老的櫥櫃中，取出兩款老茶要我評分，分別是三十年陳期的木柵鐵觀音，與二十年左右的普洱茶磚。看他專注地將茶品置入小型的朱泥壺內，吸引我的卻不是燈光下早已陳化為深褐色的茶品，而是壺蓋上五枚閃閃發亮的鋦釘，明顯經過修補還能揮灑自如的老壺，讓我忍不住接過在手上仔細端詳。

其實早在物質不甚豐厚的年代，民間就有所謂的「鋦瓷匠」，專門為人修補破損的陶瓷器，閩南語稱為「補硘仔」。鋦匠最早曾出現在宋代張擇端「清明上河圖」中，老行當顯然至少已傳承千年以上。假如眼力夠好，在日前來台展出的會「動」版清明上河圖，也能驚鴻一瞥發現，只是絕大多數的現代人無法體會罷了。

「鋦」字在《辭海》的解釋為「鋦子，一種兩端彎曲的釘子，用以接補有裂縫的物品」。大陸的《新華字典》則定義為：「用銅鐵等製成的兩頭有鉤可以連合器物裂縫的東西，稱鋦子」。不過此鋦卻與日本三一一大地震波及福島核電廠後，專

▲ 老味收藏的舊壺，壺蓋上五枚閃閃發亮的鋦釘顯示已經過修補。

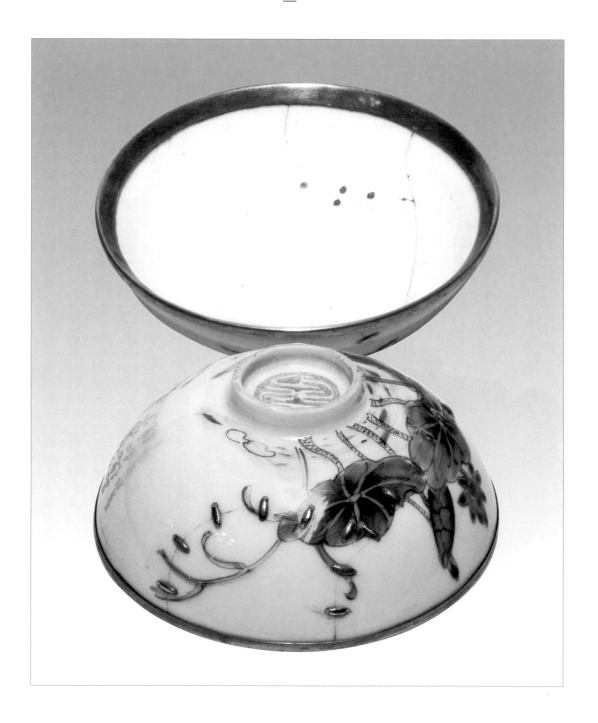

▲ 王老邪的茶碗，外觀可見的 K 金鋦釘少說也有十多處，但碗內卻只見豆大的四點金。

阿亮找茶
台灣茶器

2012年5月初版　　　　　　　　　　　　　　　　定價：新臺幣550元
2015年9月初版第七刷
2017年9月二版
2020年2月二版二刷
有著作權・翻印必究
Printed in Taiwan.

著者・攝影	吳	德	亮	
叢書主編	林	芳	瑜	
特約編輯	李	明	芝	
整體設計	劉	亭	麟	
編輯主任	陳	逸	華	

出　版　者	聯經出版事業股份有限公司	總編輯	胡金倫	
地　　　址	新北市汐止區大同路一段369號1樓	總經理	陳芝宇	
編輯部地址	新北市汐止區大同路一段369號1樓	社　長	羅國俊	
叢書主編電話	(02)86925588轉5318	發行人	林載爵	
台北聯經書房	台北市新生南路三段94號			
電　　　話	(02)23620308			
台中分公司	台中市北區崇德路一段198號			
暨門市電話	(04)22312023			
郵政劃撥帳戶第0100559-3號				
郵撥電話	(02)23620308			
印　刷　者	文聯彩色製版印刷有限公司			
總　經　銷	聯合發行股份有限公司			
發　行　所	新北市新店區寶橋路235巷6弄6號2F			
電　　　話	(02)29178022			

行政院新聞局出版事業登記證局版臺業字第0130號

國家圖書館出版品預行編目資料

台灣茶器/吳德亮著・攝影 . 二版 . 新北市 .
 聯經 . 2017.09 . 256面 . 17×23公分 . (阿亮找茶)
 ISBN　978-957-08-5002-4（軟皮精裝）
 [2020年2月二版二刷]

 1.茶具　2.台灣

974.3　　　　　　　　　　　　　106015618